碑學與帖學書家墨跡

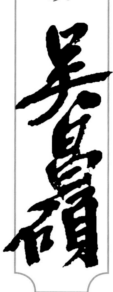

曾迎三 編

上海辭書出版社

重新審視『碑帖之爭』

自晚近以來的二百餘年間，碑學、帖學、碑派、帖派以及碑帖之爭一度成爲中國書法史的一個基本脉絡。不過，需要說明的是，自清代中晚期至民國前期的書法史，基本仍然以碑派爲主流，而帖派則佔次要地位，這是一個基本史實。當然，在這個基本史實基礎之上，又有着帖學的復歸與碑帖之激蕩，這是因爲晚近以降的碑派話語權比較强大，而崇尚帖派之書家則不得不争話語權，故而有所謂『碑帖之争』。

其實所謂『碑帖之争』，在清代民國書家眼中，並不存在實際的概念之争（因爲清代民國人對於碑學、帖學的概念及内涵本就非常明晰，無需争論），而是話語權之争。所謂的概念之争，祇不過是後來人的一種錯覺或想象而已。當言說者衆多，便以爲争論之事實，實際仍不過是一種話語言說。事實是，碑帖固然有分野，但彼時之書家在書法實踐中並不糾結於所謂概念之論争。所以，其本質是碑帖之分，而非碑帖之争。

碑與碑派書法

就物質形態而言，所謂的碑，是指碑碣石刻書法，包括碑刻、石刻、墓志、摩崖、造像、磚瓦等，皆可籠統歸爲碑的形態。這是廣義之碑。但就内涵而言，書法意義上的碑派，則專指取法漢魏六朝之碑者。爲什麼說是取法漢魏六朝之碑者，纔可認爲是真正意義

也可包括唐碑中之取法漢魏六朝碑之分意者。這纔是清代碑學家的真正取法要旨，離開了這個要旨，就談不上真正的碑學與碑派。譬如，唐人以後的碑，如宋代、明代的碑刻書法，是否也可納入清代的碑學範疇之中？當然不能。因爲，宋明人之碑，已了無六朝碑法之分意。

所以，既不能將碑派書法狹隘化，也不能將碑派書法泛論化。那麼，何爲漢魏六朝碑法中的分意？這裏又涉及一個比較複雜的問題。所謂分意，也即分法，八分之法。以八分之法入書，這是晚近碑學家如包世臣、康有爲、沈曾植、曾熙、李瑞清等人經常提到的一個重要概念。八分之法，也即漢魏六朝時期的一重要筆法，指書法筆法的一種逆勢之法。其盛於漢魏六朝而衰退於唐，至於宋明之際，則衰敗極矣。到了清代中晚期，隨着碑學的勃興，八分之法又大盛。故八分之法，某種程度上亦是八分之復興；碑學之復興，某種程度上亦是八分之復興。此爲晚近碑學書法之關捩。

另有一問題，亦是書學界一直比較關注的問題：取法唐碑者，又是否屬於碑派書家？我以爲這需要具體而論。唐代碑刻，有一個基本特點，即合南北兩派而爲一體。也就是說，既有北朝（北派，也即碑派）之筆法，亦有南朝（南派，也即帖派）之筆法，多合二爲一。

顏真卿碑刻中，即多有北朝碑刻的影子，如《穆子容碑》《吊比干文》《元頊墓志》等，亦有篆籀筆法，顏氏習篆多從篆書大家李陽冰出。但事實上我們一般多把顏真卿歸爲帖派書家範疇，那是因爲顏書更多

碑刻，亦多接軌北朝碑志書法，而又融合南派筆法。但清人所謂的碑派書法，一般不提唐人。如果說是碑帖融合，我以爲這不妨可作爲碑帖融合之先聲。事實上，彼時之書家，並無碑帖融合之概念，而是創作實踐之使然；也就是事實本就如此，亦本該如此。焉知『二王』就不習北碑？此外，康有爲固然鼓吹『尊魏卑唐』，但事實上康有爲的話裏藏有諸多玄機，其尊魏是實，卑唐亦是實，然其習書則並不卑唐，而是多取法於具有六朝分意之小唐碑，如《唐石亭記千秋亭記》即其一也。康氏行書、習書，論書往往不循常理，故讓後人不明就裏，以至於誤讀甚多。康氏之鄙薄唐碑，乃是鄙薄唐碑之了無六朝分意者，而其對於深具六朝分意之唐碑，則頗多推崇。沈曾植習書與康氏固然有別，然其行乃一也。沈氏習書雖包孕南北，涵括碑帖，出入簡牘碑版，然其實質上仍然是以碑法寫帖，終究是碑派書家而非帖派。以碑寫帖，或以碑法改造帖法，是清代民國碑派書家的一大創造，李瑞清、鄭孝胥、張伯英、李叔同、于右任等莫不如此，如果將他們歸爲帖派書家，或是以帖寫碑者，則屬誤讀。

帖與帖派書法

廣義之帖，泛指一切以毛筆書寫於紙、絹、帛、簡之上之墨跡，此以與碑石吉金等硬物質材料相區分者。簡言之，也就是指墨跡書法。然、狹義之帖，也即清代碑學家所說之帖，則專指墨跡於棗木板上之晋唐刻帖。也即是說，清代碑學家所說之帖學，並非是統指墨跡書法，而是指刻帖書法。既然是刻帖書法，則當然非第一手之墨跡原作了，而是依據原作摹刻之書，且多刻於棗木板上，故多有『棗木氣』。所謂『棗木氣』，多是匠氣、呆板氣之謂也，

也即缺乏鮮活生動之自然之氣。這纔是清代碑派書家反對學帖之緣故。自晋唐以迄於宋明時代的這一千多年間，帖派書法一度佔據中國書法史的半壁江山，尤其是其領銜者皆爲第一流之文人士大夫，故往往又易將帖學書法史作爲文人書法之一表徵。帖學到了晚明，達於巔峰，出現了王鐸、傅山、黃道周、倪元璐等大家，但也開始走下坡路。而事實上，這幾大家已有碑學之端緒。清初接續晚明餘緒，尚是帖學書風佔主導，一直到康乾之際，仍然是趙、董帖學書風的大行其道。

碑學與帖學

康有爲、包世臣、沈曾植等清代碑學家之所謂碑學、帖學概念，並非是我們今人理解之碑學、帖學概念，而是指狹義範疇，或者說有其嚴格定義。但由於古人著書，多不解釋具體概念，故而後人讀時，則往往發生誤判。這是因爲清代書論家多有深厚的經學功夫，其著述在運用概念時，已經經學之審視，無需再詳細解釋。這是過去學問家的一種特有的話語表述方式，書論著述亦不例外。

正是由於對碑學、帖學之概念不能明晰，故往往對清代之碑學主張發生錯判，這也就導致後來者對碑學、帖學到底何者纔是取法第一手資料的爭論。

其實這種爭論，在清代書家那裏也並不真正存在，而衹不過是書家的審美好惡或取法偏向而已。關於誰纔是取法第一手資料的問題，後世論者中，帖學論者多對碑學論者發生誤判。比如主張帖學者，一般認爲取法帖學，纔是第一手資料；而取法碑書者，則是第二手資料。這裏存在的誤讀在於：正如前所述，對帖學的概念未能釐清。如果按照狹義理解，帖學應該是取法宋明之刻帖者，

而這種刻帖，往往是二手、三手甚至是幾手資料，其真實面貌早已發生變化。而習碑者，之所以主張習漢魏六朝之碑，乃是因為，漢魏六朝之碑刻書法，其鑿刻者往往也懂書法，故碑刻本身也是一種創作。所以，碑刻書法固然有書丹者，但工匠鑿刻的過程也是一種再創作，同樣可作為第一手的書法文本。甚至，高明的工匠在鑿刻時可能比書丹者更精於書法審美。這就是工匠書法作為中國書法史中一個重要存在之原因。理解這個問題其實並不複雜，不妨以篆刻作為例子。篆刻家在刻印之前，一般先書字。但對於一個篆繚者而言，書字祇是其中一方面，甚至並不是最主要方面，而刀法纔是其中之重中之重。

事實上，「碑學書家並不排斥作為第一手資料的墨跡書法，不但不排斥，反而主張必須學第一手的墨跡材料。無論是阮元、包世臣、康有為，還是沈曾植、梁啓超、曾熙、李瑞清、張伯英等，均不排斥學第一手的墨跡材料。但不能認為學第一手的墨跡材料者就一定是帖學，而取法碑刻者就一定是碑學。這祇是一種表面的理解。若如此，則豈不是秦漢簡牘帛書也屬於帖學範疇？宋人碑刻也屬於碑學範疇？

之所以作如上之辨析，非是糾結於碑帖之概念，而是辨其名實。碑帖確有分野，但絕非是作無謂之爭。事實上，碑帖之別，在清代民國書家間基本界限分明。如鄧石如、伊秉綬、張裕釗、趙之謙、徐三庚、康有為、陳鴻壽、張祖翼、李文田、吳昌碩、梁啓超、鄭孝胥、曾熙、李瑞清、張伯英、張大千、陸維釗、沙孟海等，應劃為碑學書家。並不是說他們就不學帖，而是其即使學帖，也是以碑法入帖，也即以漢魏六朝之碑法入帖。而諸如張照、梁同書、劉墉、鐵保、吳雲、翁方綱、翁同龢、劉春霖、譚延闓、溥儒、沈尹默、

白蕉、潘伯鷹、馬公愚等，則一般歸為帖學書家。另有一些在碑帖融合上有突出成就者，如何紹基、沈曾植等，貌似可歸於碑帖兼融一派，但事實上他們在碑上成就更大。其實以上書家於碑帖均各有兼涉，祇不過涉獵程度不同而已。但需要特別強調的是，碑學書家寫帖和帖學書家寫碑，也是有明顯分野的。碑學書家仍以碑的筆法寫帖，帖學書家仍以帖的筆法寫碑。故碑學書家寫帖者，仍不影響其為碑派，帖學書家寫碑者，仍不影響其為帖派。

本編之要義

故本編之要義，即在於通過對晚近以來碑學書家與帖學書家之墨跡作品與書論文本之編選，重新審視「碑帖之爭」之真正要旨。基於此，本編擇選晚近以來卓有成就之碑學書家與帖學書家，並依據書家生年，先期擬拾其代表性作品各為一編，獨立成冊。並依據書家生年，先期推出梁同書、伊秉綬、何紹基、吳昌碩、沈曾植、曾熙、譚延闓、溥儒、張大千、潘伯鷹等，由曾熙後裔曾迎三先生選編，每集邀相關專家學者撰文。在作品編選上，注重可靠性、代表性、藝術性、時代性等要素，並注意將作品文本與書家書論、當時及後世之權威評價等相結合，注重作品文本與文字文本的互相補益。本編宗旨非在於評判碑學與帖學之優劣，亦非在於言其隔膜與分野，而在於從第一手的墨跡作品文本上，昭示碑學與帖學之並臻發展，以彰明於今世之讀者，期有以補益者也。

是為序。

朱中原　於癸卯中秋

（作者係藝術史學家，書法理論家，《中國書法》雜志原編輯部主任）

吳昌碩

吳昌碩（1844-1927），名俊，又名俊卿。浙江安吉鄣吳村人。初字薌圃，中年以後更字蒼石、昌碩，別號老缶、缶廬、苦鐵、缶道人、大聾等。其詩、書、畫、印皆有所成，與丁輔之、吳石潛、葉品三、王福庵四人創立西泠印社，並任首任社長。與任伯年、蒲華、虛谷合稱爲「清末海派四大家」。著有《缶廬印存》《西泠印社記》等。

吳昌碩生於書香世家，自幼受父親吳辛甲之影響，在耕作謀生之餘酷愛讀書。1865年，二十二歲的吳昌碩考中秀才。二十九歲時，他離家前往蘇州、湖州、杭州、上海等地求藝深造。在這一時期，他師從俞樾、楊峴，涉獵廣泛，善辭章訓詁，精通金石書法，並且結識了一批金石藏家、書畫家朋友，觀賞了大量的金石碑刻拓本與書畫真跡。1899年，吳昌碩任安東縣令，僅上任一月便辭職離去，此後潛心於藝術創作。

在書法方面，吳昌碩篆、隸、楷、行、草五體兼工，尤以篆書名重一時。青年時期吳昌碩的篆書受楊沂孫，吳大澂的影響較大，用筆凝練，結體方正，個人風貌尚不明顯。而後在用筆上越發精熟老辣，並將《石鼓文》與秦篆的結體，鄧石如、吳熙載的篆書風格結合。七十歲以後，筆力雄渾，結體以縱向爲主，左低右高，個人風格高度成熟。沙孟海《吳昌碩先生的書法》一文對其篆書評價道：「篆書，最爲先生名世絕品。寢饋於《石鼓》數十年，早、中、晚年各有意態，各有體勢，與時推遷。大約中年以後結法漸離原刻，六十左右確立自我面目，七八十歲更恣肆爛熳，獨步一時。世人或詆毀先生寫《石鼓》不似《石鼓》，由形貌看來，確有不相似處。豈知先生功夫到家，遺貌取神，用他自己的話說，他是「臨氣不臨形」

的。自從《石鼓》發現一千年來，試問有誰寫得過先生？」其楷書初由顏真卿入手，後學鍾繇，參以北碑筆法，自然古拙，氣息高古。中年之後，又參以唐人寫經，顯流暢自然之神韻。在隸書的學習上，吳昌碩自言「曾讀百漢碑」，主要取法雄渾樸拙之風，諸如《張遷碑》《張公方碑》《漢祀三公山碑》等。其隸書點畫厚實，字形取方，用筆參篆書意味，格調高古。其行草書剛勁有力，結字茂密，用筆兼有篆隸筆法，曾自言「強抱篆隸作狂草」。劉恒《中國書法史·清代卷》稱「吳昌碩的行草書下筆猛利矯健，轉折方勁果斷。字形不拘細節，疏密繁簡各隨其宜，大小扁長變化無端。在其行草書風格的形成和完善過程中，受「揚州八怪」中李鱓的影響頗大」。

在書法觀念上，吳昌碩生於清末，正是碑學大興的時代，他的書法觀念也多符合時代背景。吳昌碩好古，崇尚「與古爲徒」，他的詩中道：「卅年學書欠古拙，遁入獵碣成珷玞。」他也在六十五歲自記《石鼓》臨本中說：「余學篆好臨《石鼓》，數十載從事於此，一日有一日之境界。」可見，吳昌碩追求「古拙」的審美向造就了他老辣、恣肆、古拙的書風。再者，吳昌碩在藝術創作上重視「氣」和「骨」，自言「臨氣不臨摹形」。所謂「氣」便是筆下體現出「金石氣」「姜桂氣」和貫通作品整體的氣勢；所謂「骨」，則是用筆的肯定和果決，其書法作品線條渾厚飽滿，氣勢宏大，無不體現出其對「骨」力的崇尚和追求。吳昌碩「尚古」而不「泥古」，求「骨」氣而不求「形似」的書法觀念，在繼承傳統之上又融入自家新意，開辟了篆書臨寫的新局面，對後世產生了積極的影響。

劉奇昂

節臨《散氏盤》

紙本　縱二三四釐米　橫六一釐米　年代不詳

用天爾觴眔
眉千秋池一
壽雲遷一樣
萬驡眔
載天眔
永尞
寶

節臨《散氏盤》（局部）

節臨《散氏盤》（局部）

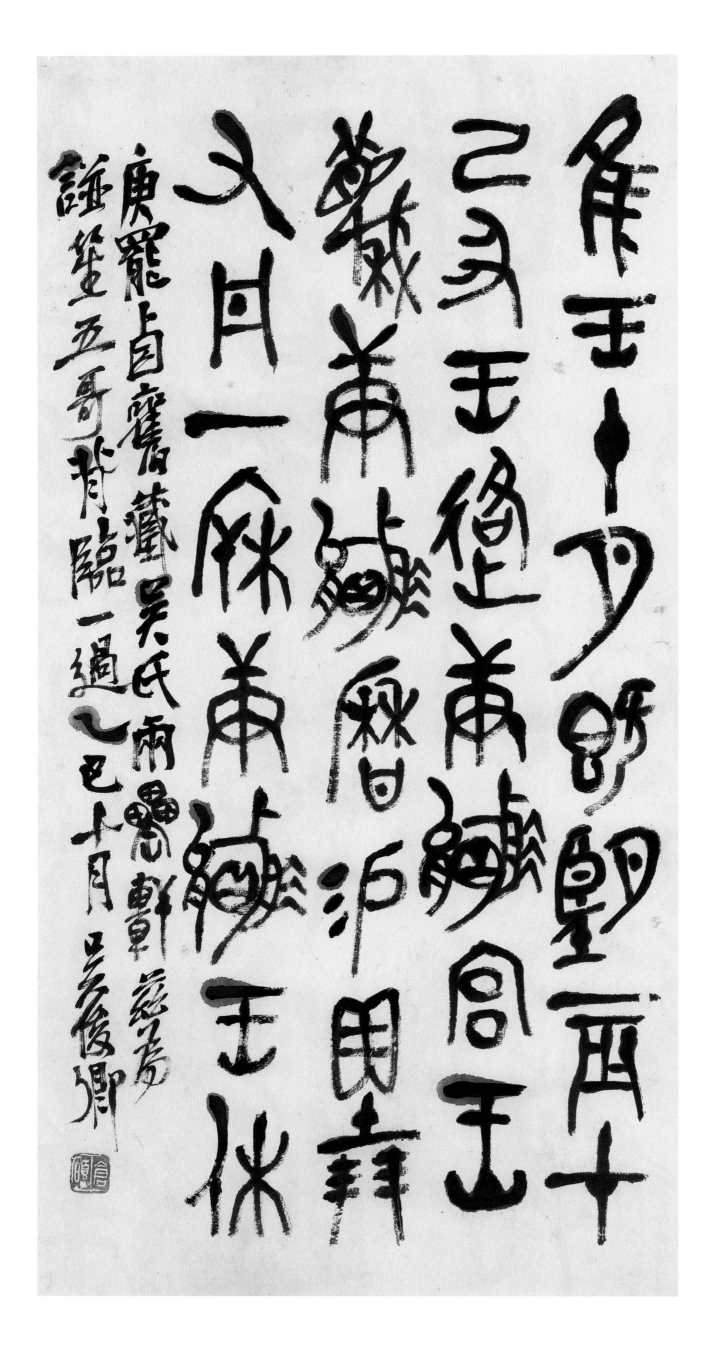

臨節《庚罷卣銘》

紙本　縱七〇釐米　橫三五釐米　一九〇五年

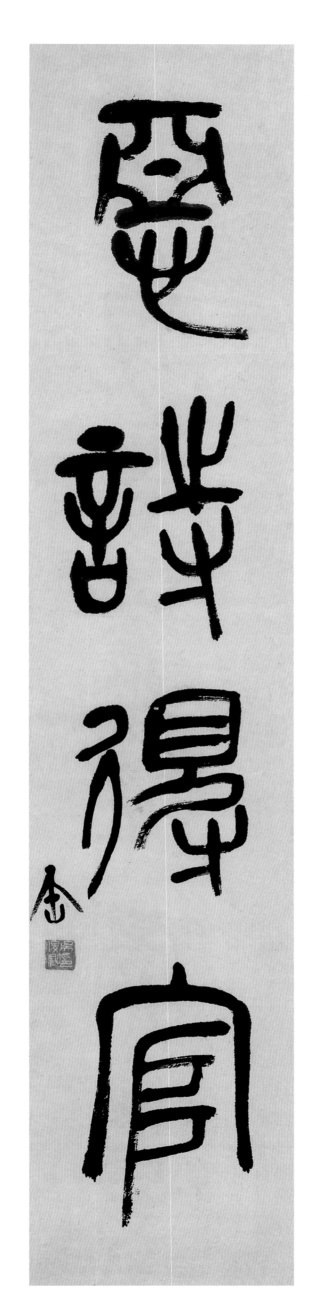
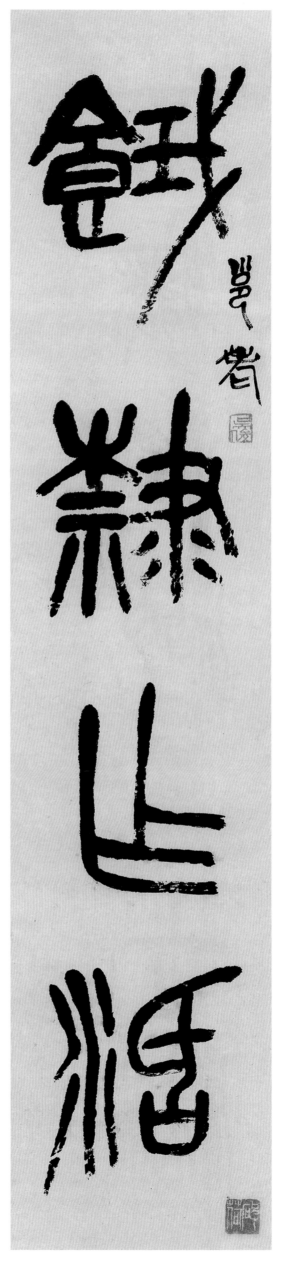

贈高邕篆書四言聯

紙本　縱七四釐米　橫一七釐米　年代不詳

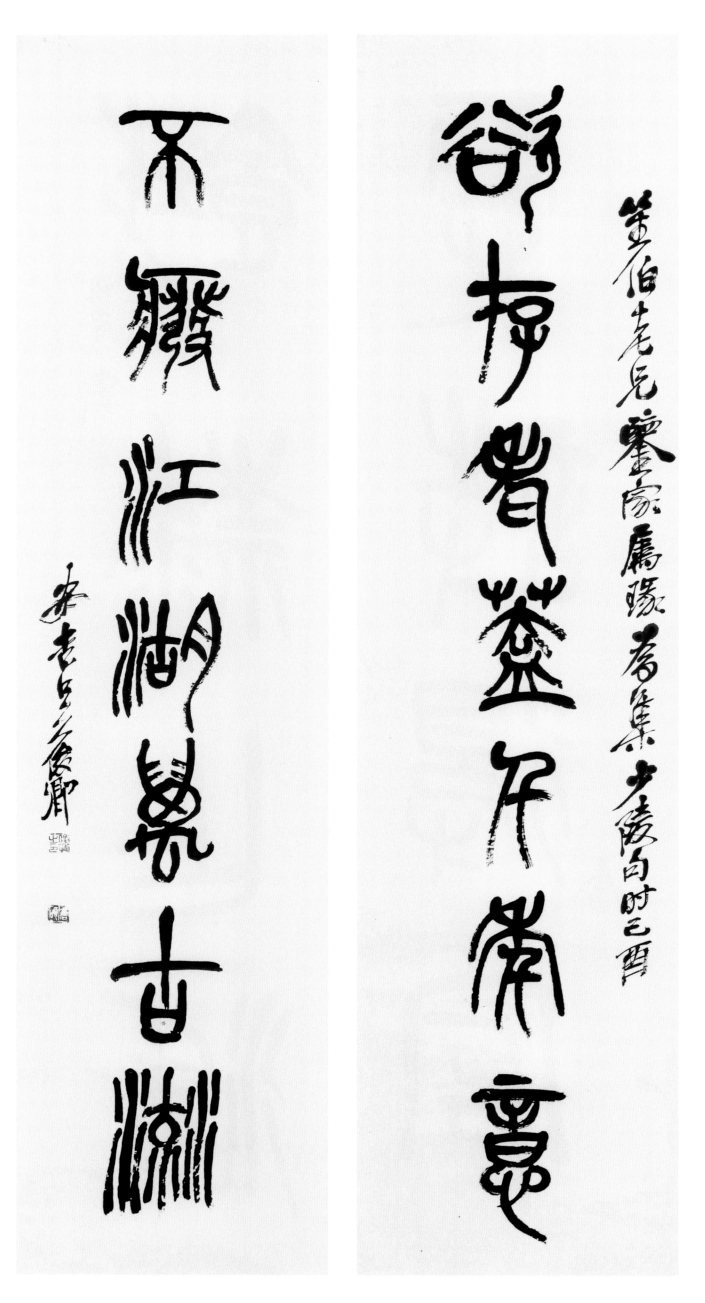

贈商笙伯篆書七言聯

紙本　縱一三七釐米　橫三三釐米　一九〇九年

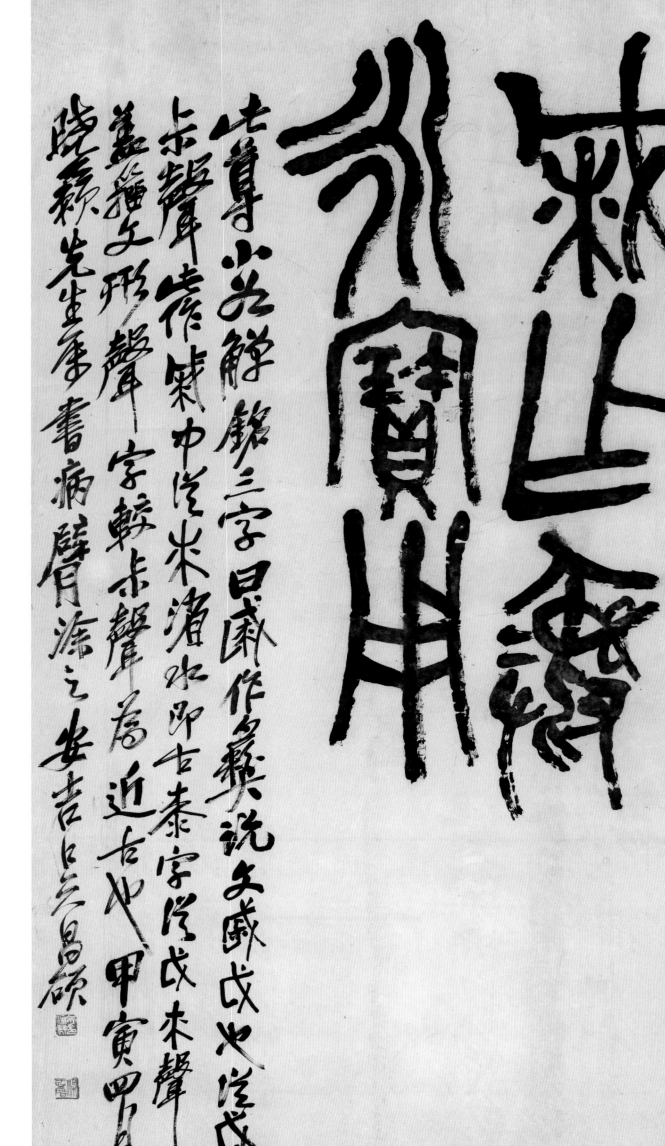

贈王曉籟金文條幅

紙本　縱一七六釐米　橫九四釐米　一九一四年

古尊小器解銘三字曰宬戉用作尊。說文宬戉也从氏戉聲。嵗从步戉聲。中泛米渚水即古歲字。从戊从米聲轉步聲為近古也。甲寅四月宬字轉步聲。晓籟先生屬書病臂涂之。安吉吳昌碩

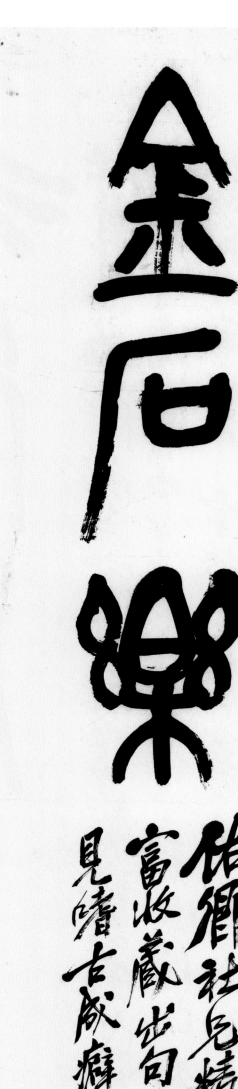

贈汪承啟篆書三言聯

紙本　縱九〇釐米　橫二三釐米　一九一四年

金石樂　書畫緣

佐卿社兄精鑒別
富收藏出句屬篆
見嗜古成癖亦之今

世不殺，觀也田
寅秋仲三月昌碩書
海上癖斯堂幷記

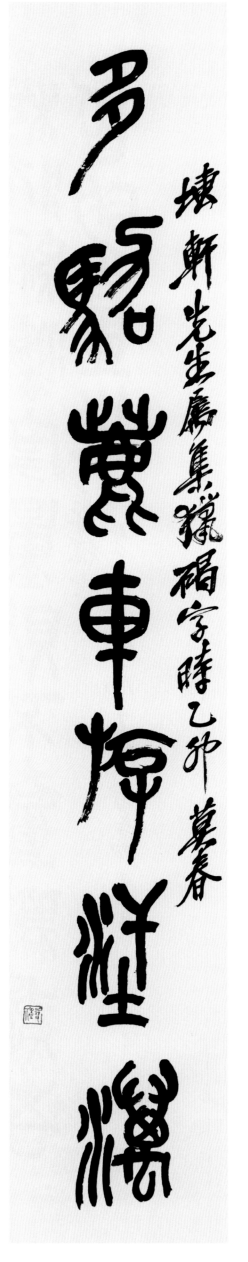

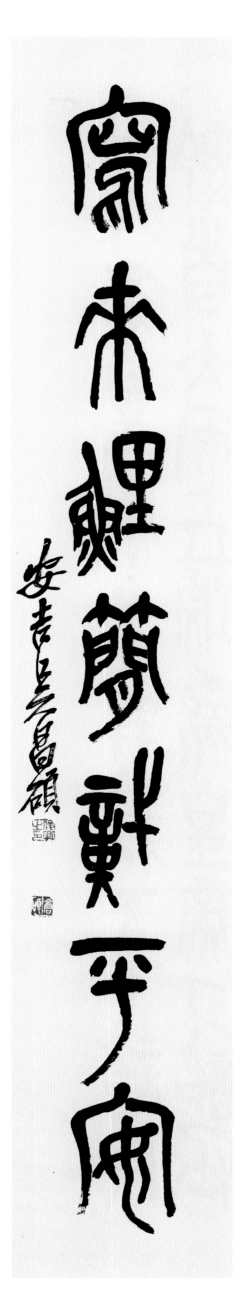

埭斯先生屬集鐵碣字時乙卯莫春
安吉吳昌碩

贈篠崎都香佐篆書七言聯

紙本　縱二一八釐米　橫二一釐米　一九一五年

廿六年皇帝盡并兼天下諸侯黔首大安立號為皇帝乃詔丞相狀綰法度量則不壹歉疑者皆明壹之

秦權字 幡生先生屬臨 乙卯重陽 吳昌碩

臨秦權條幅

紙本 縱一四二釐米 橫四一釐米 一九一五年

吳昌碩

贈丁輔之篆書三言聯

紙本　縱一三三釐米　橫四一釐米　一九一五年

求諸己

老者安

花諸三未論語先
馮丁見忽新蒲
輔之先生畫是聯壽禧

持己夕丁壽囑
漿賀之乙卯長夏
節吳昌碩

節臨《石鼓文》四屏

紙本　縱一三九釐米　橫四〇釐米　一九一八年

鹿苹先生属节临
篆拓石鼓
戊午秋仲吴昌硕年七十五

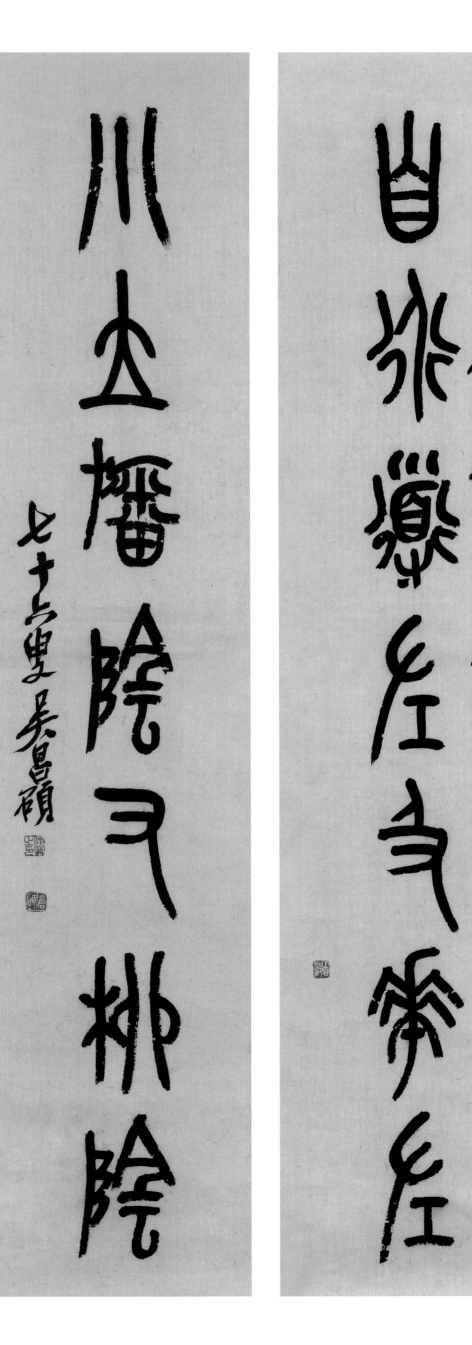

贈朱績誠篆書七言聯

紙本　縱一三一釐米　橫二七釐米　一九一九年

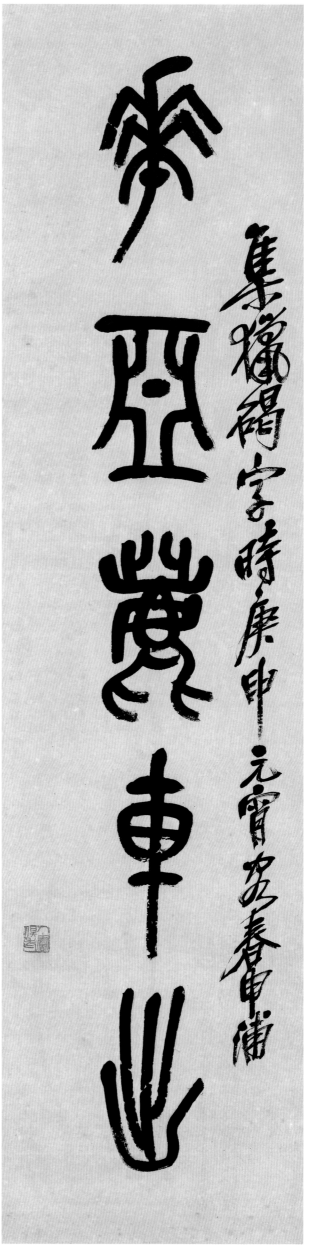

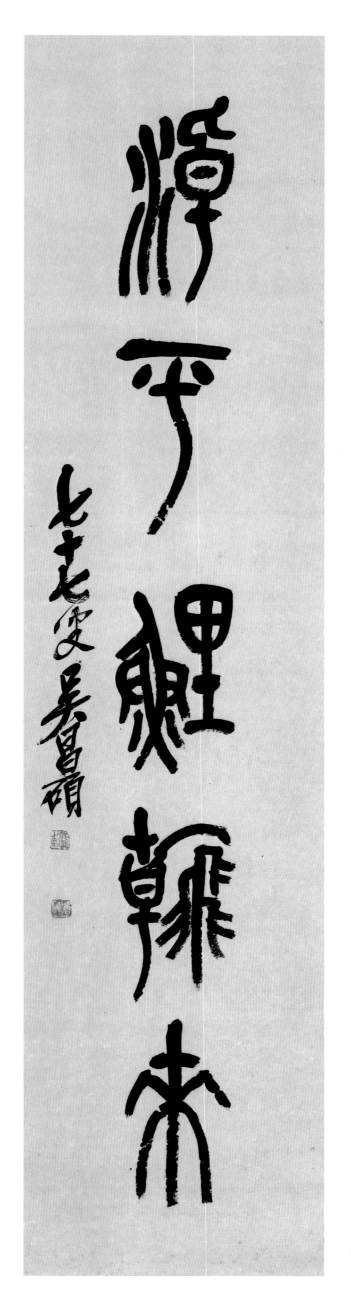

紙本　縱一三三釐米　橫二八釐米　一九二〇年

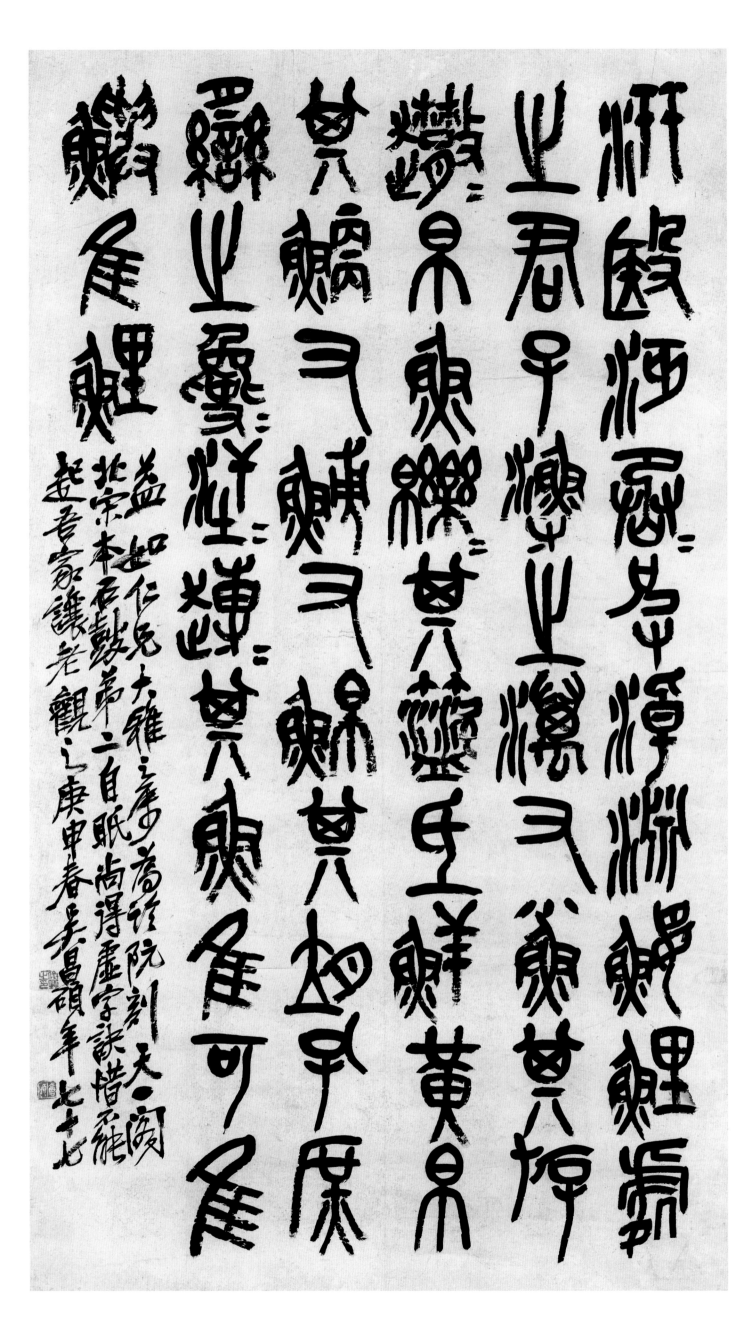

節臨《石鼓文》

紙本　縱一五〇釐米　橫八二釐米　一九二〇年

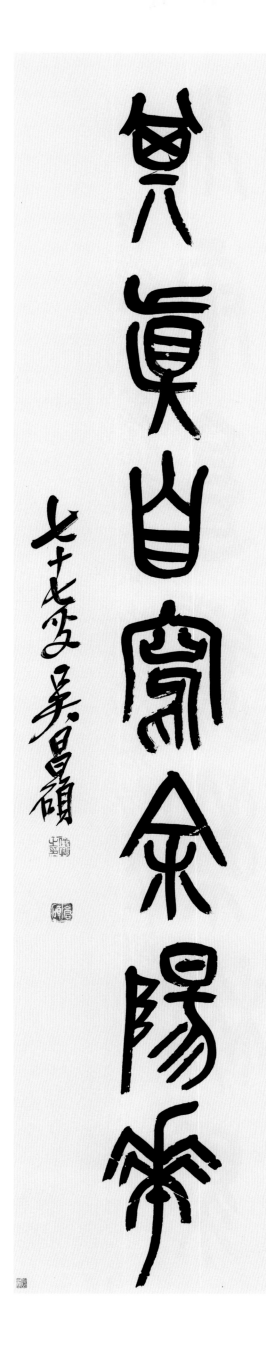

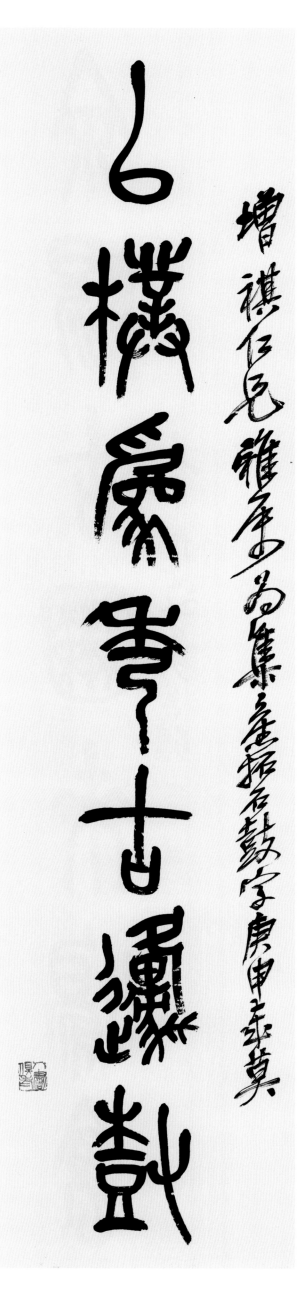

篆書七言聯

紙本　縱一三〇釐米　橫三一釐米　一九二〇年

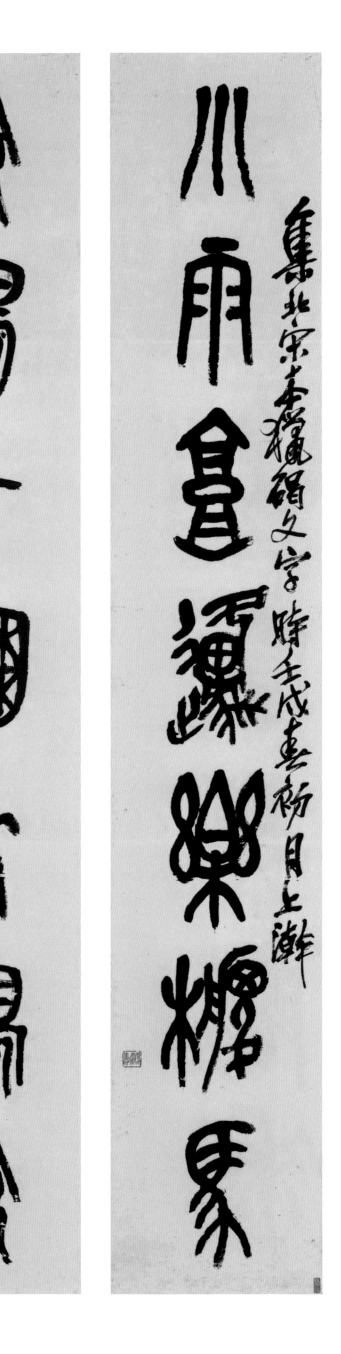

篆書七言聯

紙本　縱一七二釐米　橫二九釐米　一九二二年

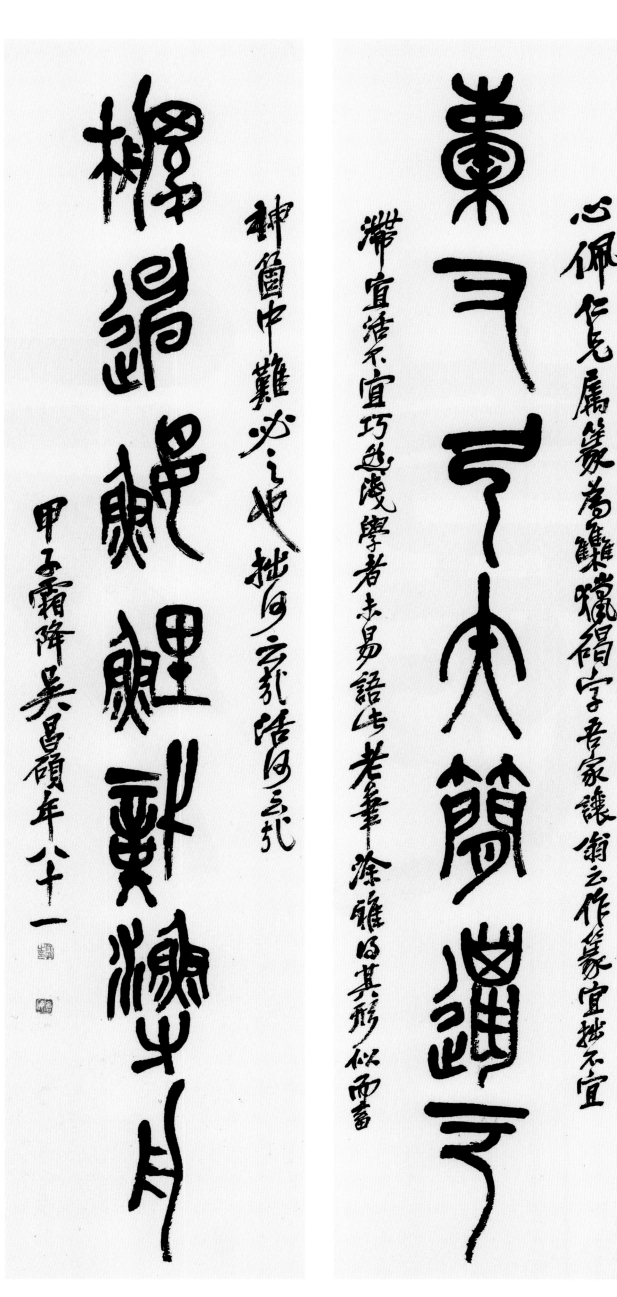

贈朱心佩篆書七言聯

紙本　縱一七三釐米　橫四一釐米　一九二四年

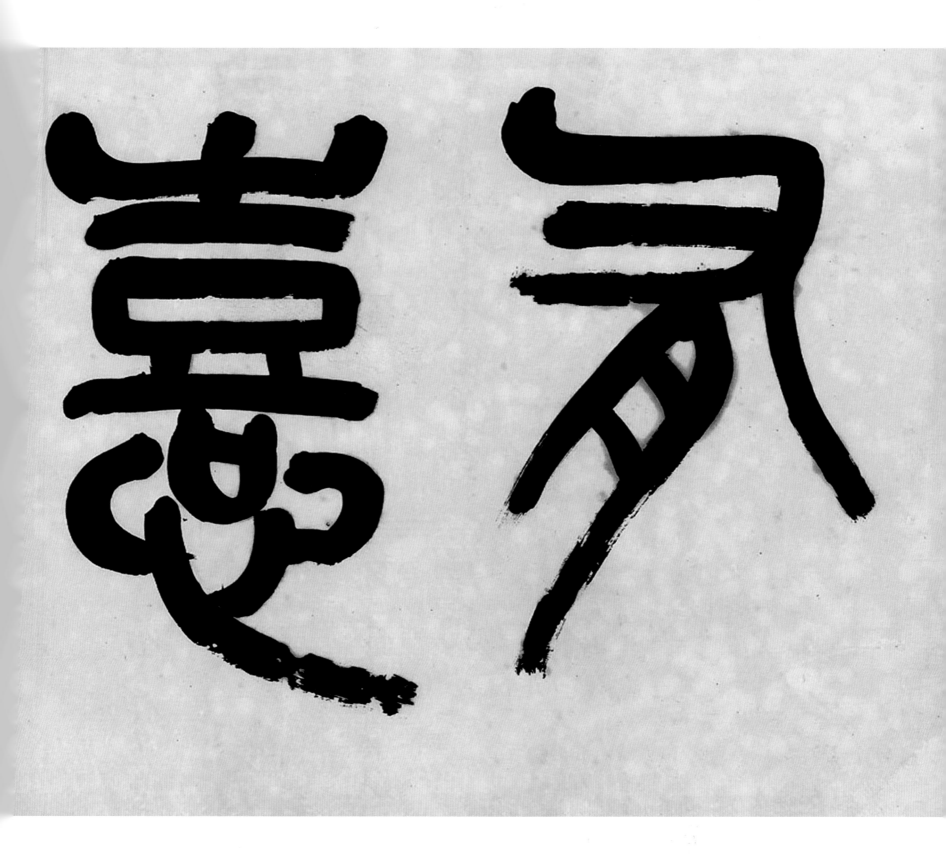

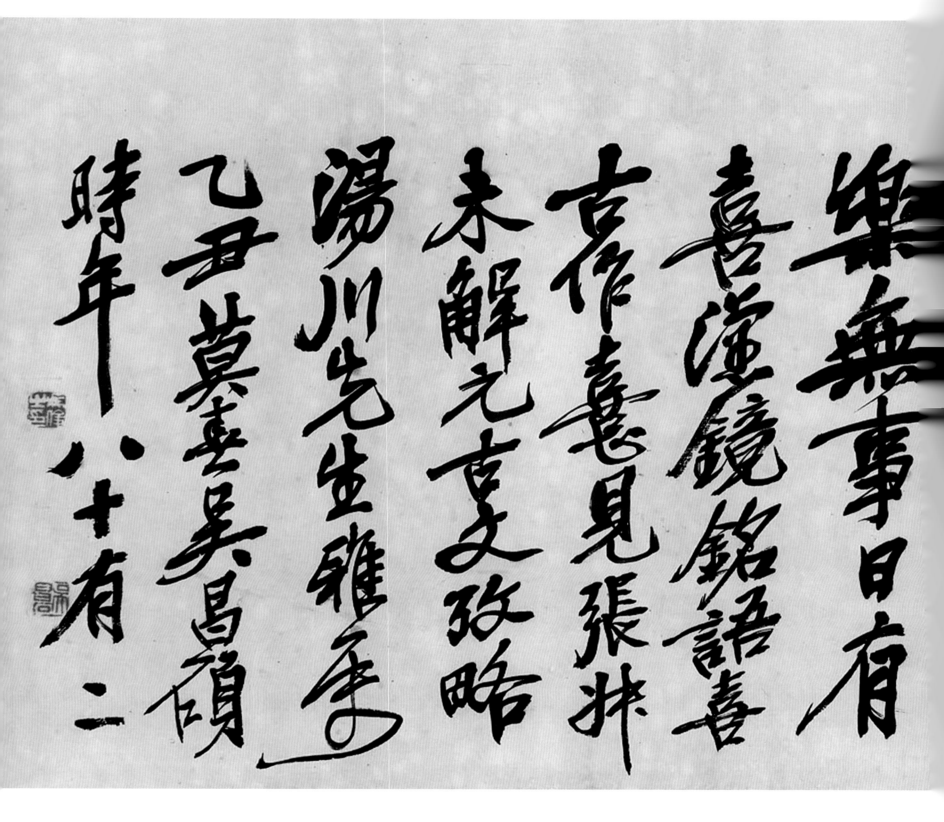

樂無事日有
喜漢鏡銘語喜
古作意見張林
未解元章文致略
湯川先生雅屬
乙丑莫春吳昌碩
時年八十有二

吳昌碩

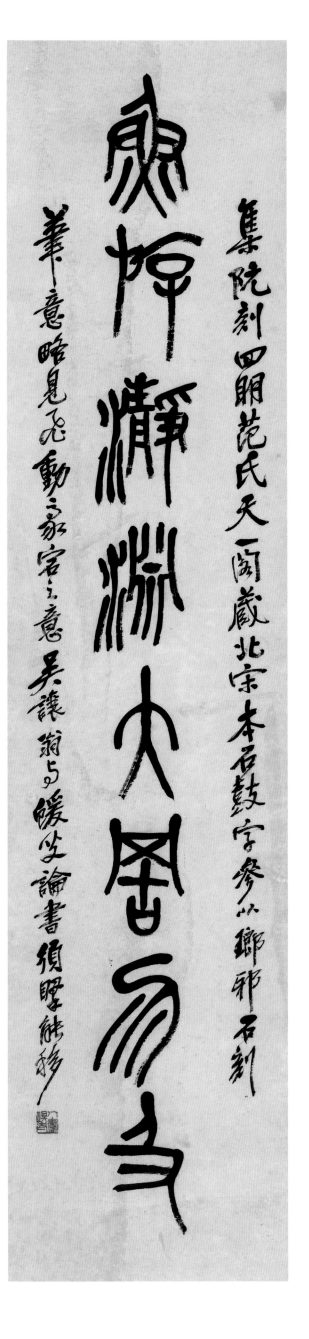

篆書八言聯

紙本　縱一六八釐米　橫三六釐米　一九二五年

贈朱祖謀篆書七言聯

紙本　縱一三三釐米　橫二八釐米　一九二六年

嘗見不翁守是聯語意跌宕可喜爲

彊邨先生書之幸正譌

雙歲川王蓮此環姤

拾復窻山枯米枝

丙寅小暑吳昌碩時年八十三

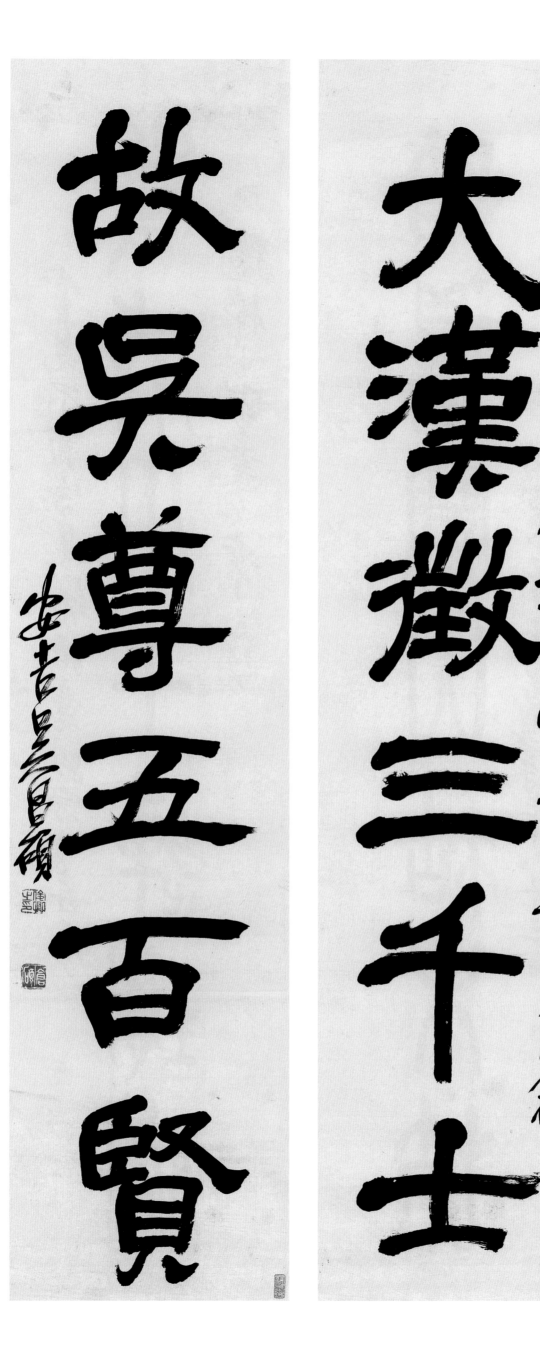

大漢徵三千士

故吳尊五百賢

贈趙雲壑隸書六言聯

紙本　縱一一二釐米　橫二五釐米　一九一四年

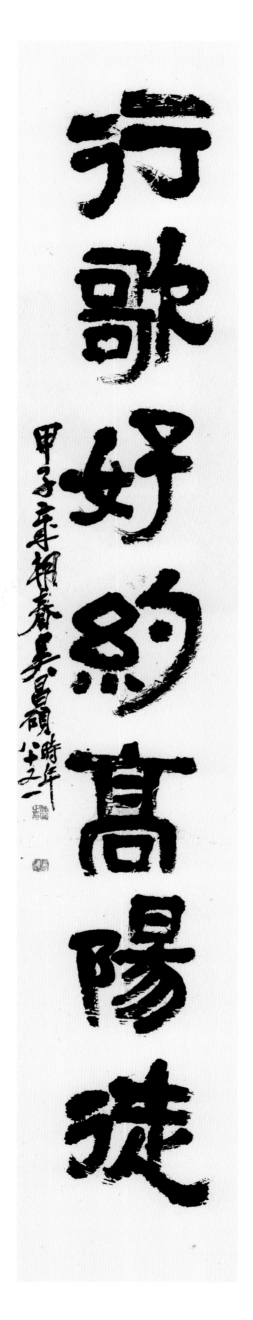
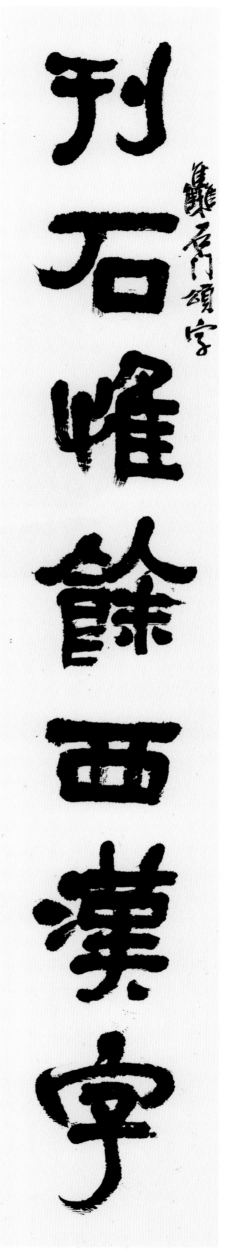

刊石惟餘西漢字

行歌好約高陽徒

隸書七言聯

紙本　縱一七五釐米　橫三十釐米　一九二四年

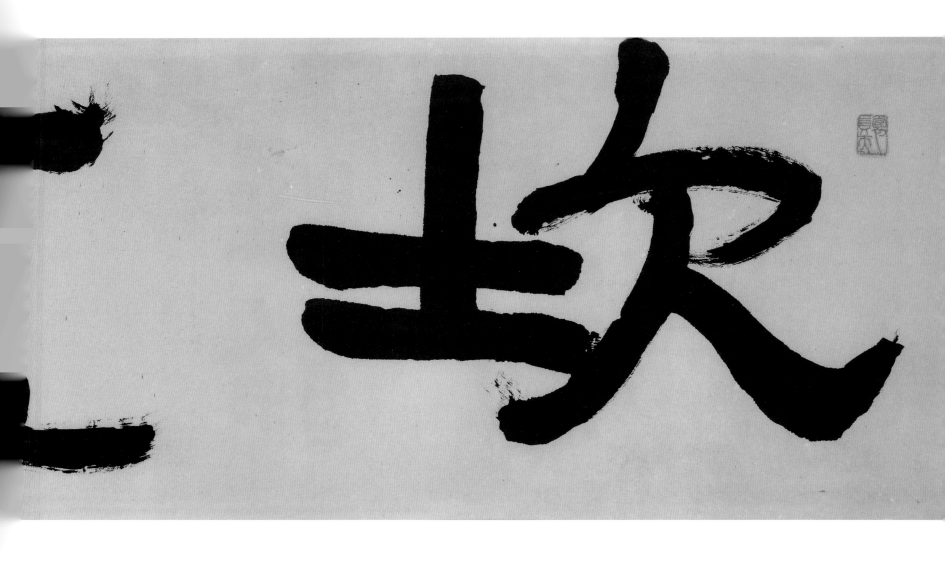

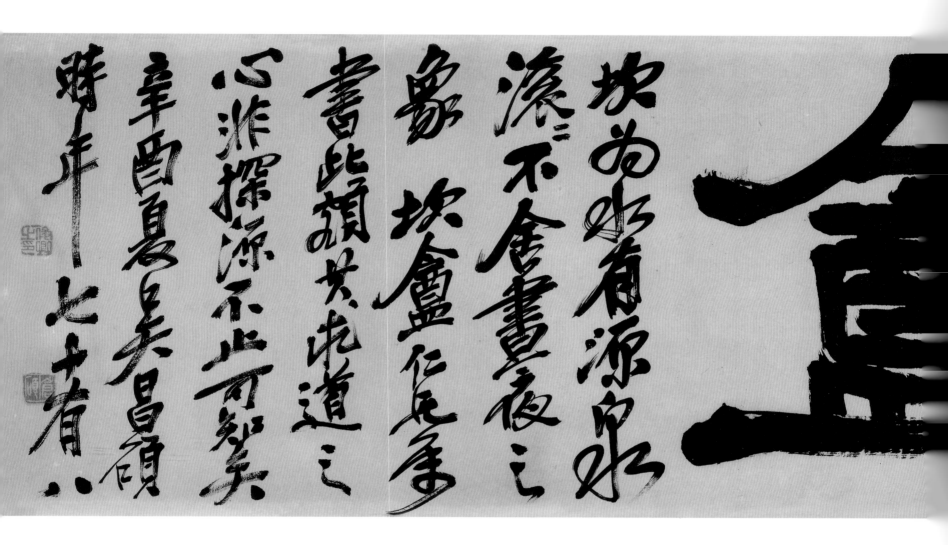

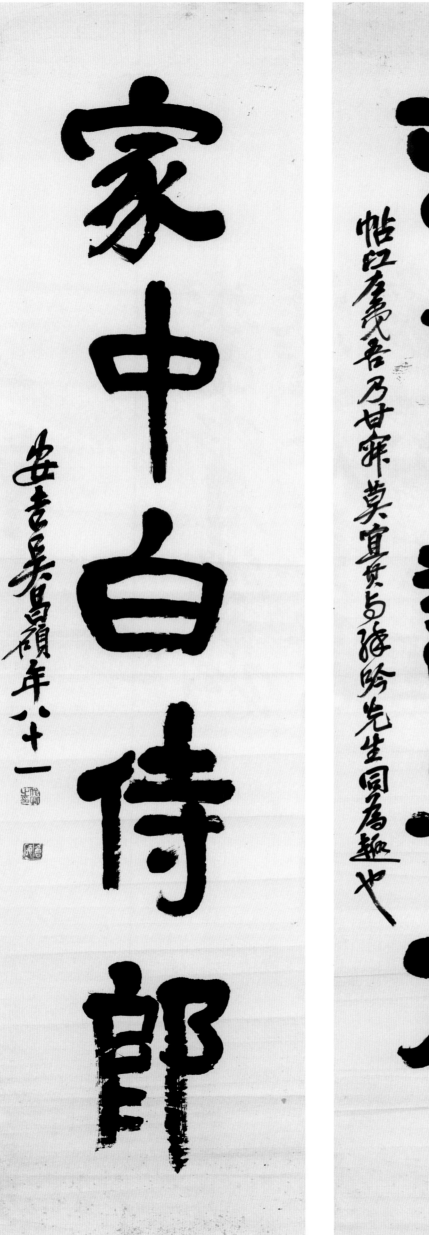

隸書五言聯

紙本　縱一四五釐米　橫三六釐米　一九二四年

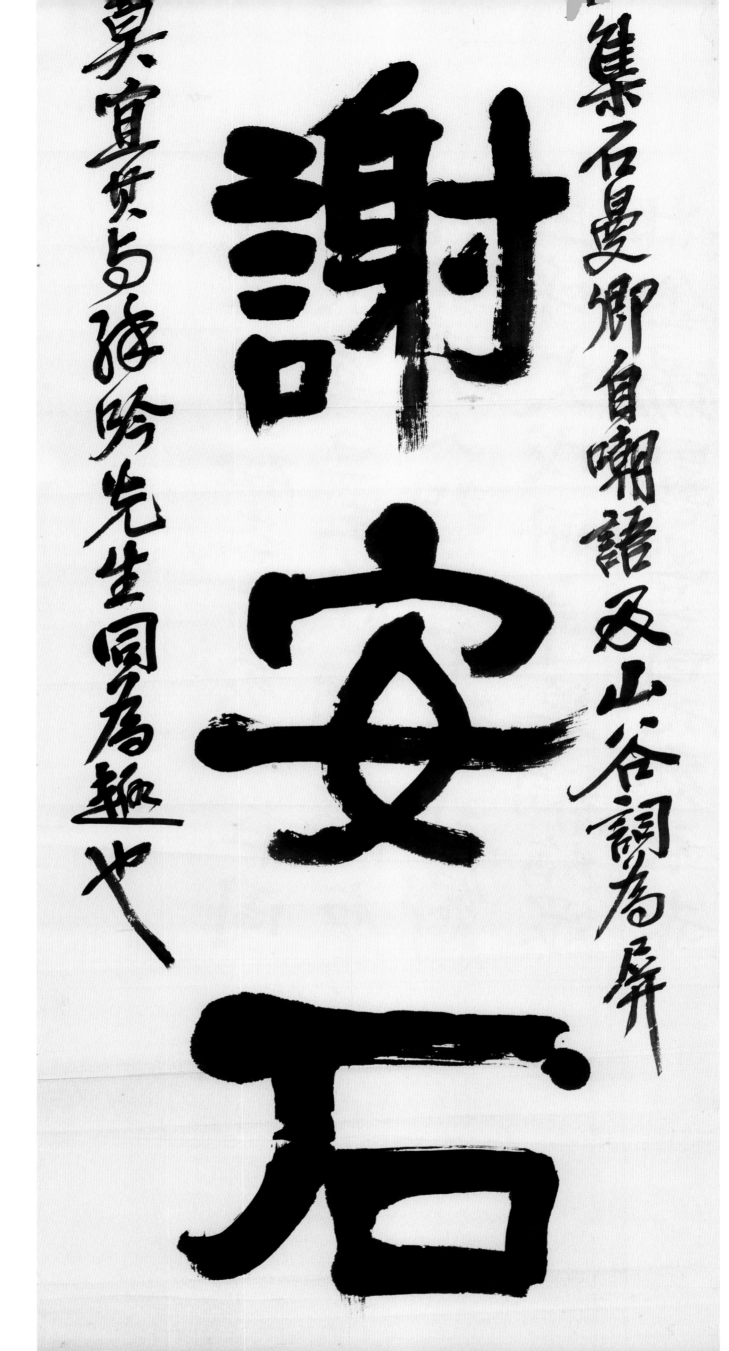

謝安石

集石曼卿自嘲語及山谷詞為屏

莫宜姊與強吟先生同為趣也

佳二月初吉丁亥王在周

成大室旦王格廟寧胡右

作冊吳入門立中廷北鄉

王呼史戊冊命吳𧥄旆眾

秜金錫鬷必盲元宋衣赤

小楷錄《吳方彝蓋》銘文

紙本　縱二三釐米　橫二五釐米　一八八六年

絲麦秉車畫鞴　金甬馬三巴

攸勒吳拜稽首敢對揚王

休用作青甲寶尊彝吳其

世子孫永寶用佳王三祀

周吳方□彝蓋向藏上海趙謙士司農今歸

吳憲齋副憲　光緒十二年丙戌冬十月十三日

記于白苧湖之濱　倉碩吳俊

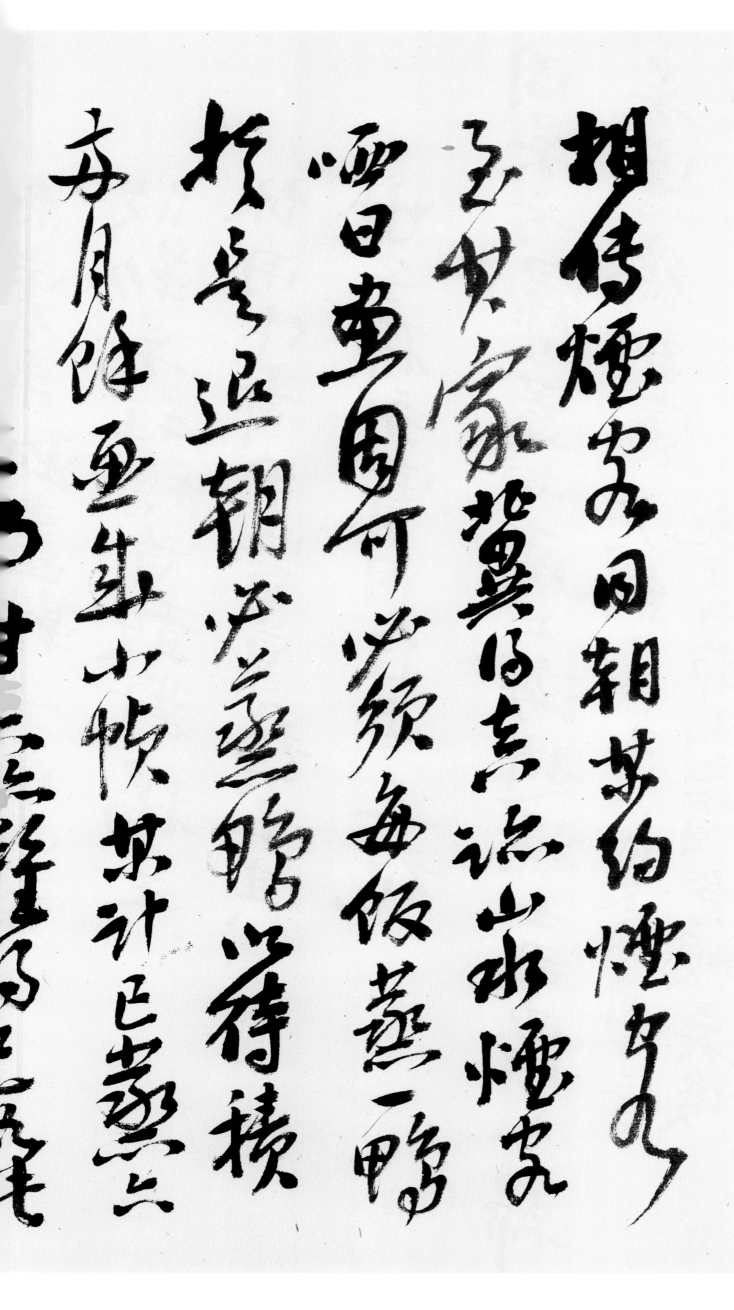

爲嚴信厚題王時敏《溪山無盡圖》卷　紙本　縱二九釐米　橫四〇釐米　一九〇三年

春为小长芦住庵设色

澹厚之气涧飞滴大痴堪与

争衡退避三舍坐之琉园

沉之许旦复写

筱舫钞终瞒坐主客忘忘疲

癸卯首秋坐雨 老缶

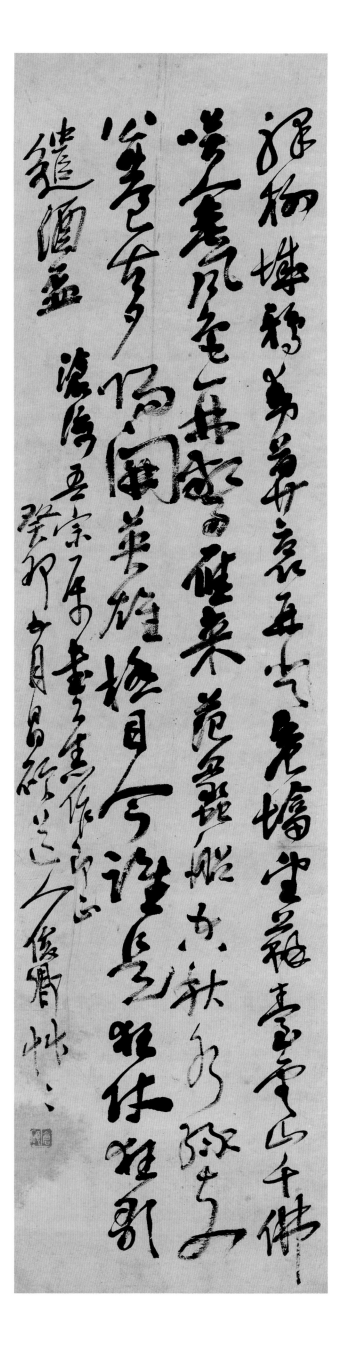

贈吳滄海行書錄舊作詩

紙本　縱一三一釐米　橫三二釐米　一九〇三年

行書自作詩二首團扇

紙本
直徑二十四釐米
一九〇六年

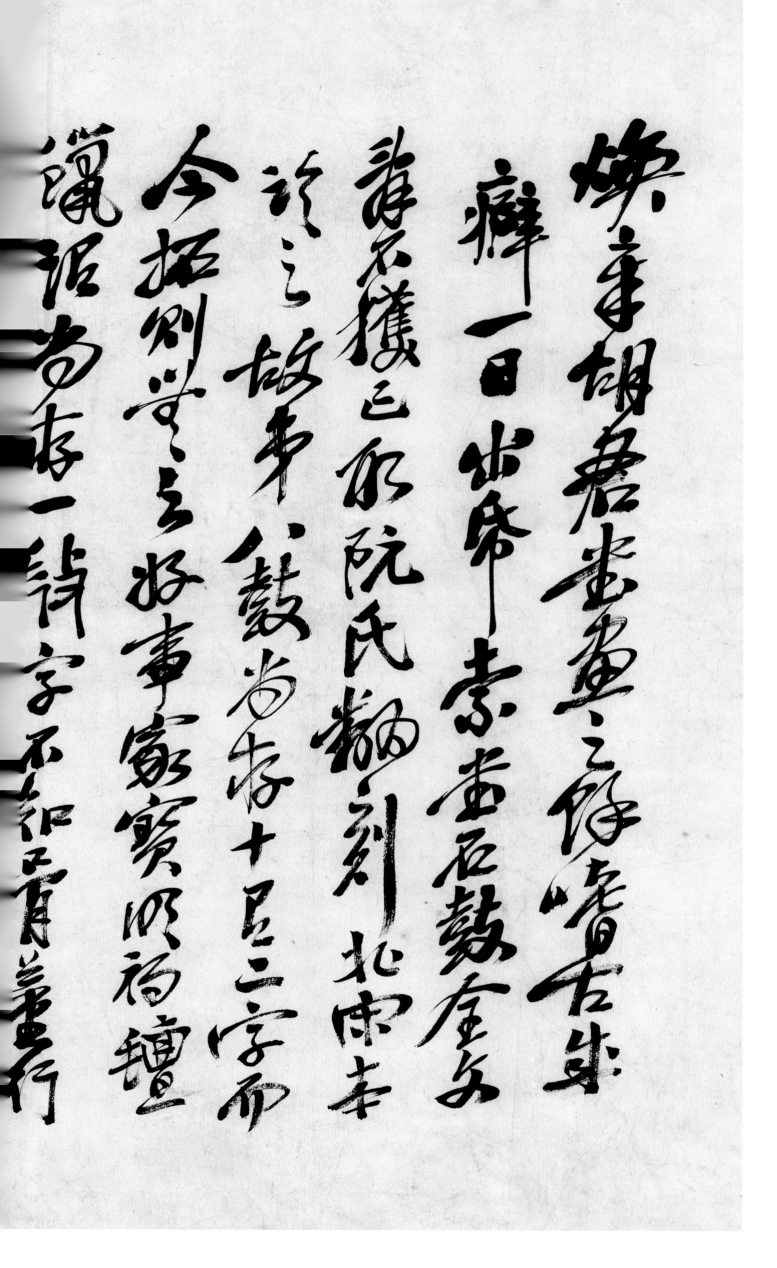

行書題跋

紙本　縱四四釐米　橫六○釐米　一九○八年

句云柞械嶒嶸傺古意垂空中為
臼石地悲昌黎瀚源揮難
吞吐生訖至未沒字碣鞈色
雙驚天一閣宏女院刻黃揆
羅溱诗风拓本階宁覃署基性皇
雁見郑多

戊寅冬十月

紙本　縱一七六釐米　橫四七釐米　年代不詳

行書自作詩

紙本　縱一七六釐米　橫四七釐米　年代不詳

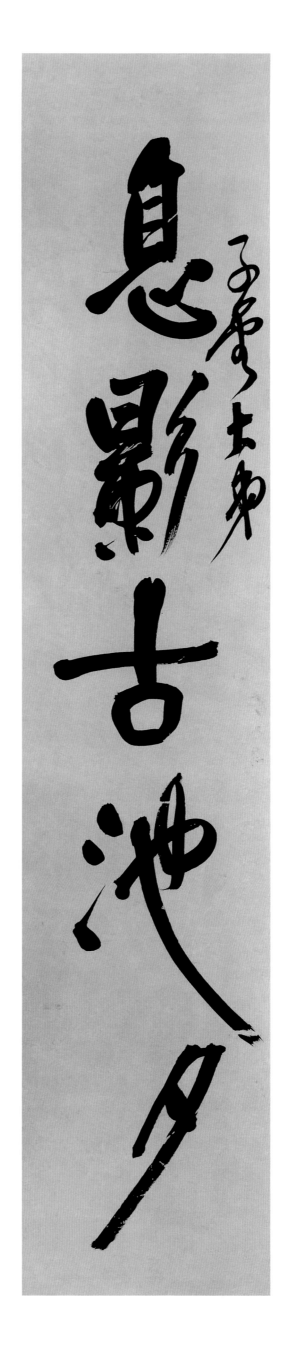

贈趙雲壑行書五言聯

紙本　縱一〇四釐米　橫二〇釐米　年代不詳

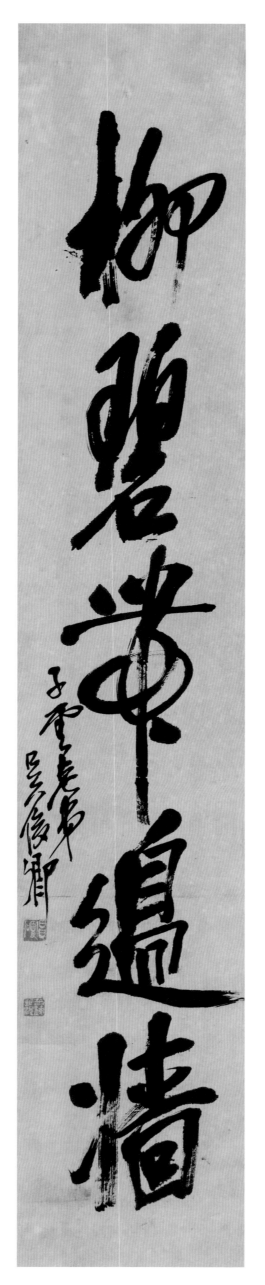
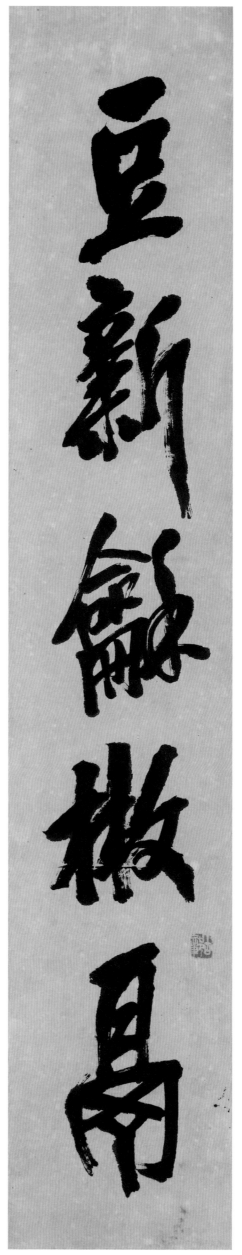

贈趙雲壑行書五言聯

紙本　縱九九釐米　橫一八釐米　年代不詳

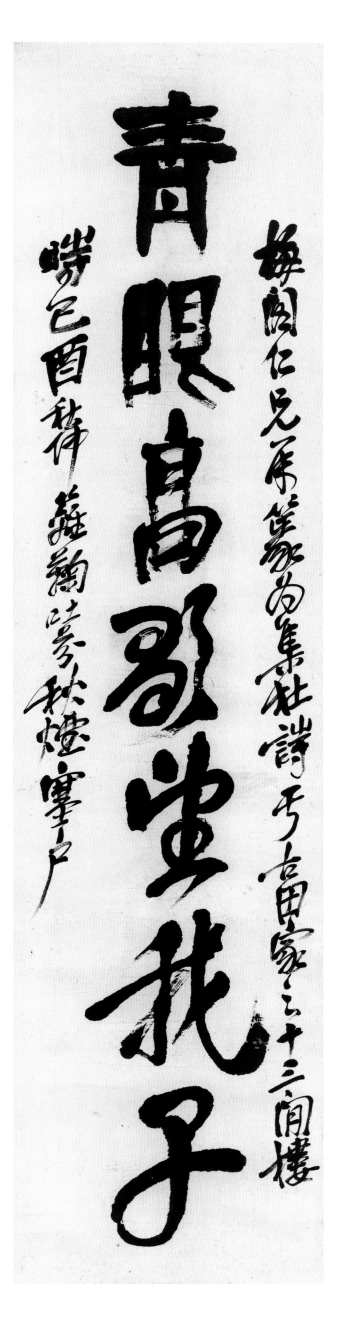

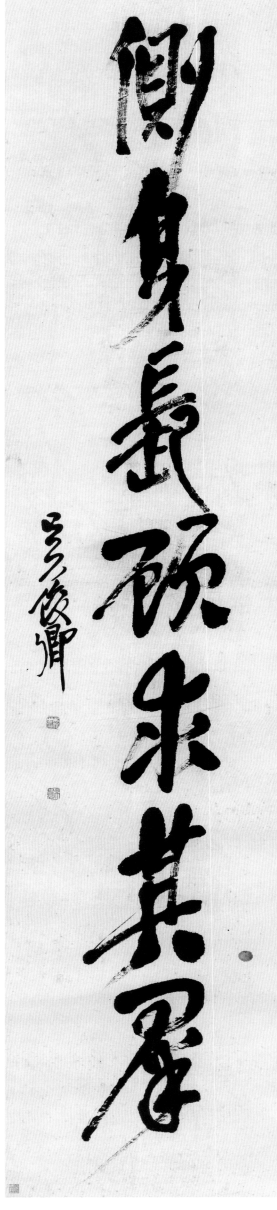

行書七言聯

紙本　縱一三七釐米　橫三三釐米　一九〇九年

行書自作詩二首

紙本　縱四三釐米　橫二九釐米　一九一三年

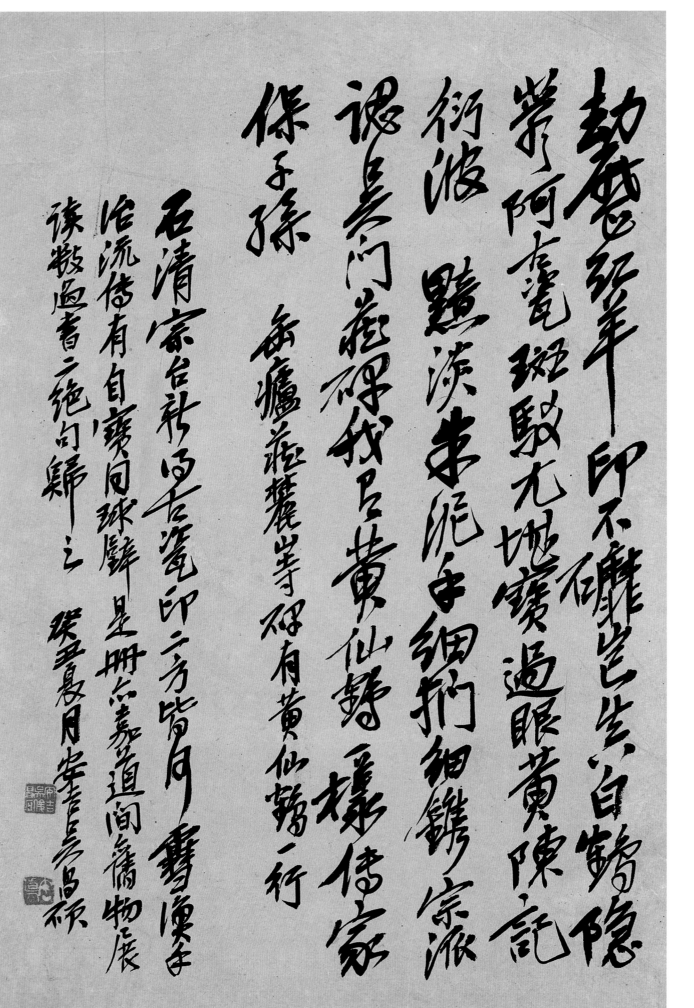

行書自作詩

紙本　縱一〇七釐米　橫五〇釐米　一九一九年

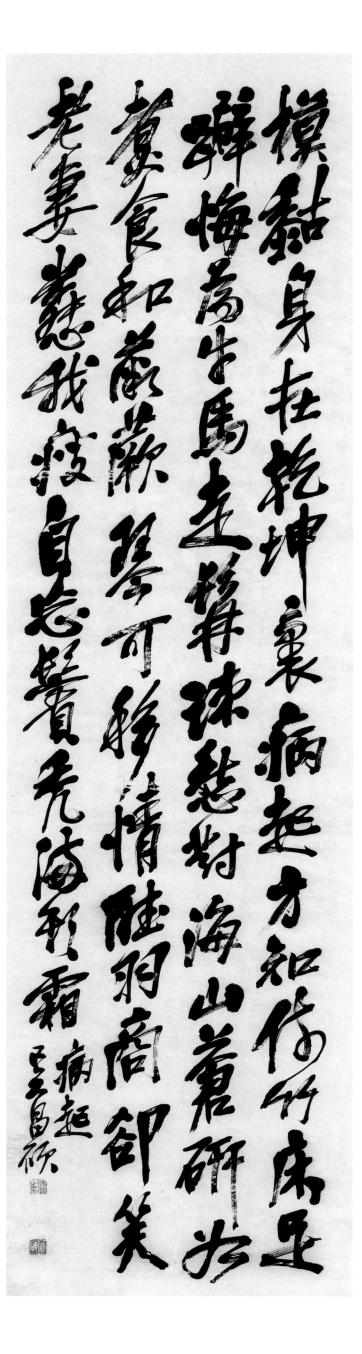

行書七言詩

紙本　縱一六七釐米　橫四五釐米　年代不詳

行書《神》條幅

紙本　縱一二七釐米　橫三三釐米　一九二二年

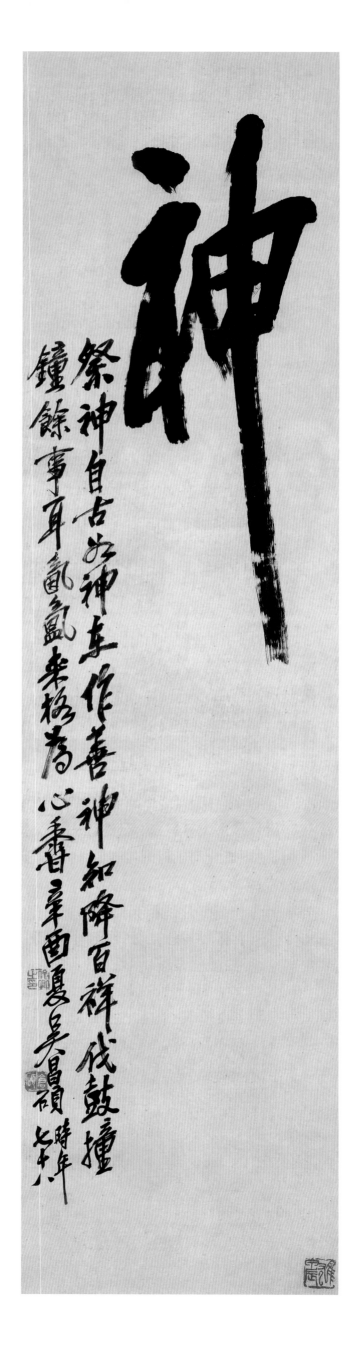

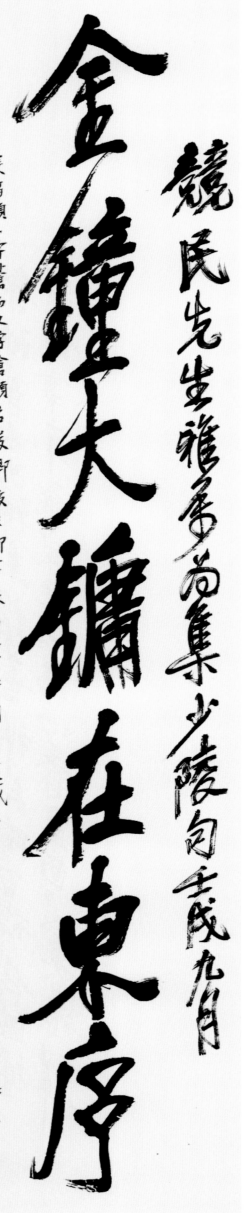

行書七言聯

紙本　縱一五四釐米　橫三五釐米　一九二二年

競民先生雅屬　集少陵句　壬戌九月

金鐘大鏞在東序

吳昌碩　一字蒼石　又字倉碩　名俊卿　後卿後去卿字　行別署苦鐵　又署岳廬　漸老乃稱大聾　浙之安吉縣人　清故諸生　以丞尉官汪蘇　積資至縣令　安東縣一月　即解去　改革後鬻書海上　著有岳廬詩

青海黃河卷塞雲

七十九歲李吳昌碩

九卷岳廬別存一卷已梓書宗獵碣而以桐斯參互之畫與刻即皆雄渾高古自成一家　今年八十一歲　海
內外藝術家望若山斗　行書不名一家而自饒風趣　此聯可見一斑　十三年正月于右任記

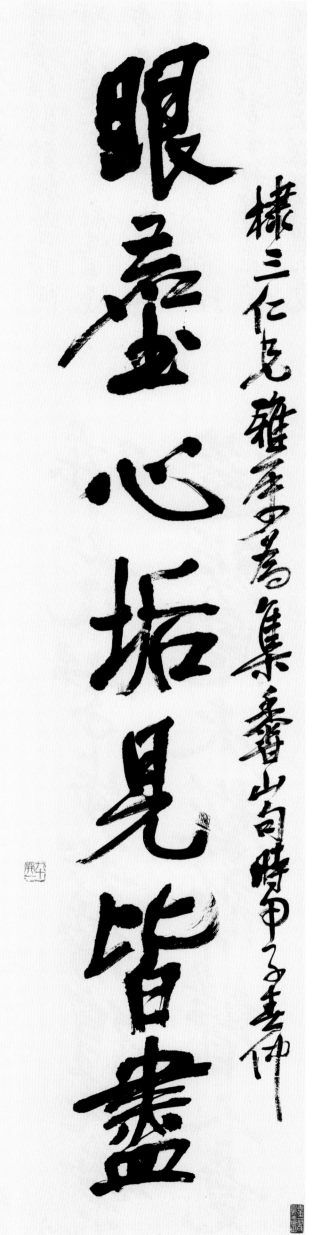

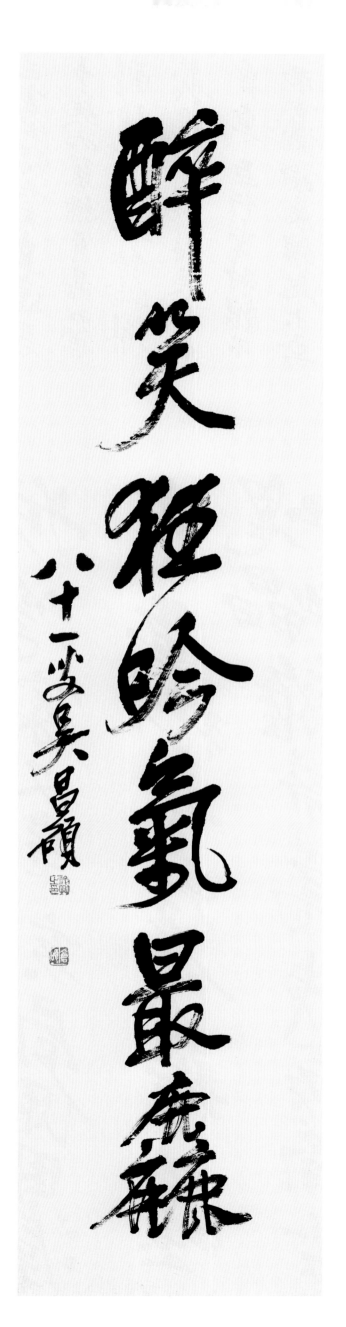

行書七言聯

紙本　縱一三六釐米　橫三四釐米　一九二四年

笙伯吾君子事三次諸
匹言出驛及天真道耶
予起以琴操耳萬如酒
醇瑜比文我斗餘谿風
義采參邑鄰泊長安展
身車至行筆附銀不
兩古議論展鞶史大盃
君戚鄰我出三無幾
買臺堆牀頭料量字阿阿
姉浮家又文章亥扇促困滬
市亞耗墨粗飲藉以吐
魑魈雜奇萬鐵嶺簡古
陳玉几學步我徬復花藥
蓬頭鬼天發新聲人竟

紙本　縱二六釐米　橫一三五釐米　一九二五年　　行書寄商笙伯詩卷

買臺堆牀頭料量字阿阿
姉浮家又文章亥扇促困滬
市亞耗墨粗飲藉以吐
魑魈雜奇萬鐵嶺簡古
陳玉几學步我徬復花藥
蓬頭鬼天發新聲人竟
皆鬼為長三圖鄰牽王

庚兵戈關弈射庸盜賊走峰瞠
學圖盍徹錙學演喪碰襦
海窰碧業吳滶清漣瀰雲寒
薈真朶花株紅漫洗涂抹
皆秘稿綫賺濤以大迹

三彼筌伯話述不尒伊
庚兵戈關弈射庸盜賊走峰瞠
學圖盍徹錙學演喪碰襦
吳滶清漣瀰雲寒
薈真朶花株紅漫洗涂抹
皆秘稿綫賺濤以大迹

生壽魁匾人言吾道未
額日沈雙恥爭斷烏可媚
三彼筌伯話述不尒伊

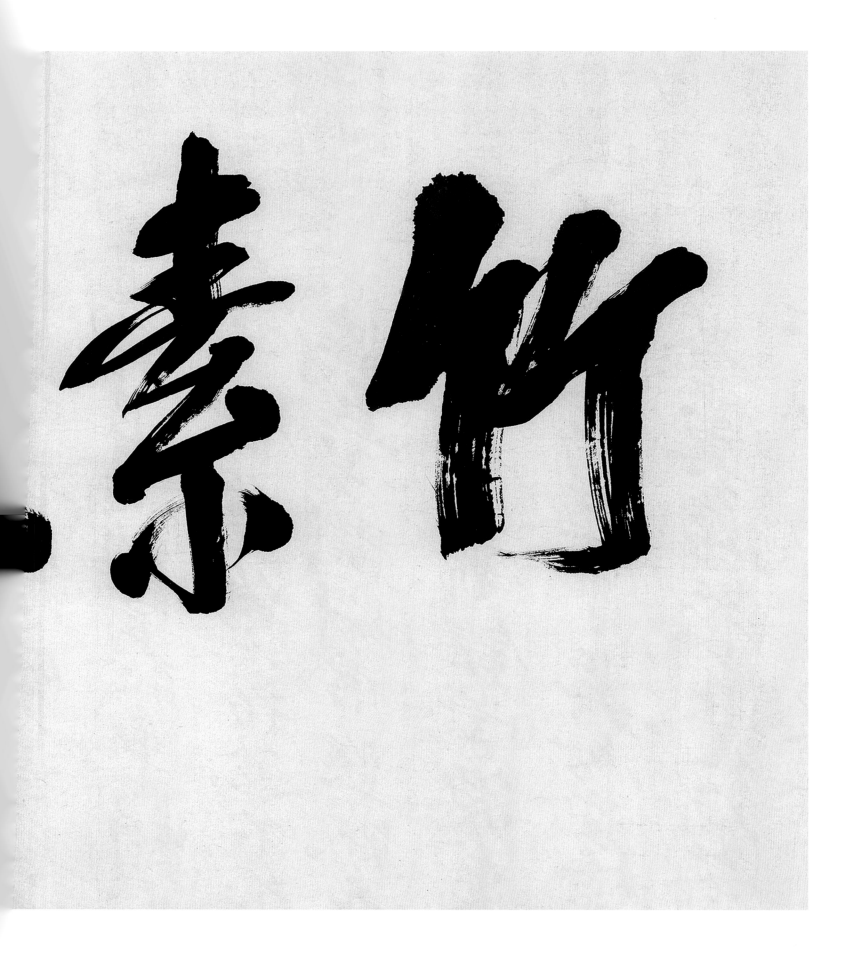

贈蔡逸民
行書《竹素流風》橫幅

紙本
縱二七釐米
橫五二釐米
年代不詳

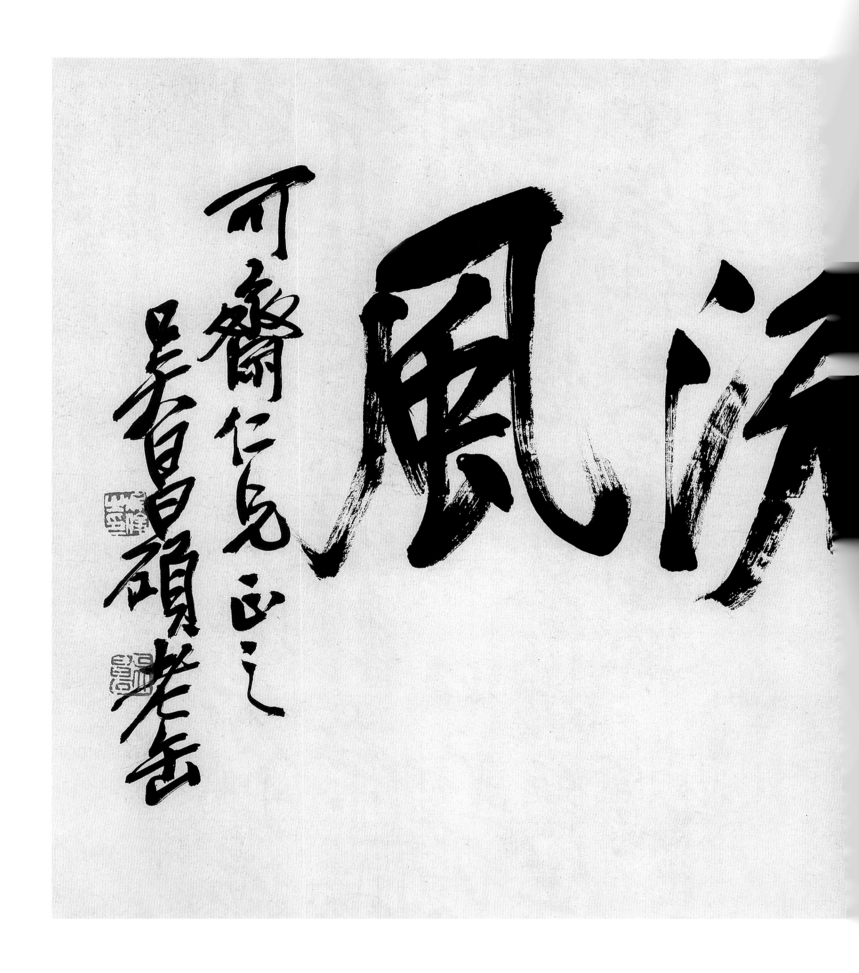

風流

可爺仁兄正之
吳昌頎老缶

行書條幅

紙本　縱一一七釐米　橫五〇釐米　一九二六年

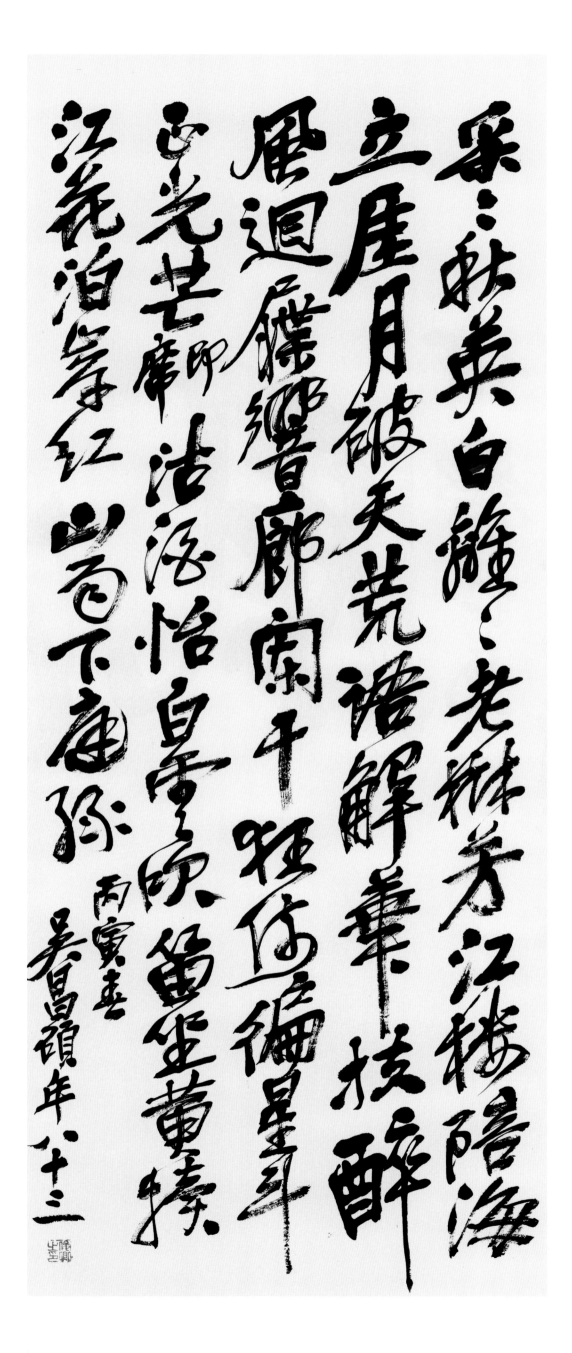

歙石鑿壁研池寬　獺祭羣書寶持贈趙
善畫別意懷抱　墨林包衡山眼福共飽
鹿原來快積仰慕如好道完壁今流傳磨火
墨瀋倒下破來宜令食延饞坡一惱有萬字慎
臣有唐此杜老胸有萬甲兵波濤助筆襄
眉鼻或同磨霧布打艸稿
慎臣先生季題蒙浮應爰
丙寅莫春
八十三叟吳昌碩　大聾

安吳嘗謂吳興老不見墨迹題語北海一脈出右軍補李
祖王大法門毅行硯識擬稧怡父頑兩家存于澤杜君好古薰好
客寶物陳列酒正孰一十三叟吳公乘翼回摩手洋芙頷開退芝長
歌永本上送此名硯價無尚　慎篛先生屬題　禁瘝

紙本
縱六〇釐米
橫四七釐米
一九二六年

行書詠歙硯詩

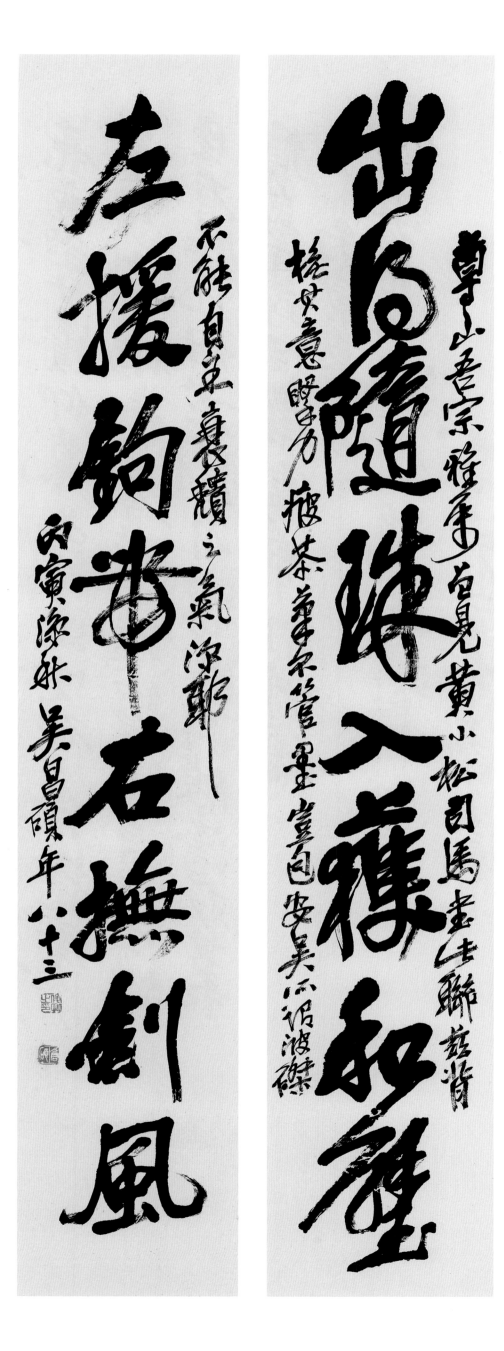

行書八言聯

紙本　縱一三六釐米　橫二三釐米　一九二六年

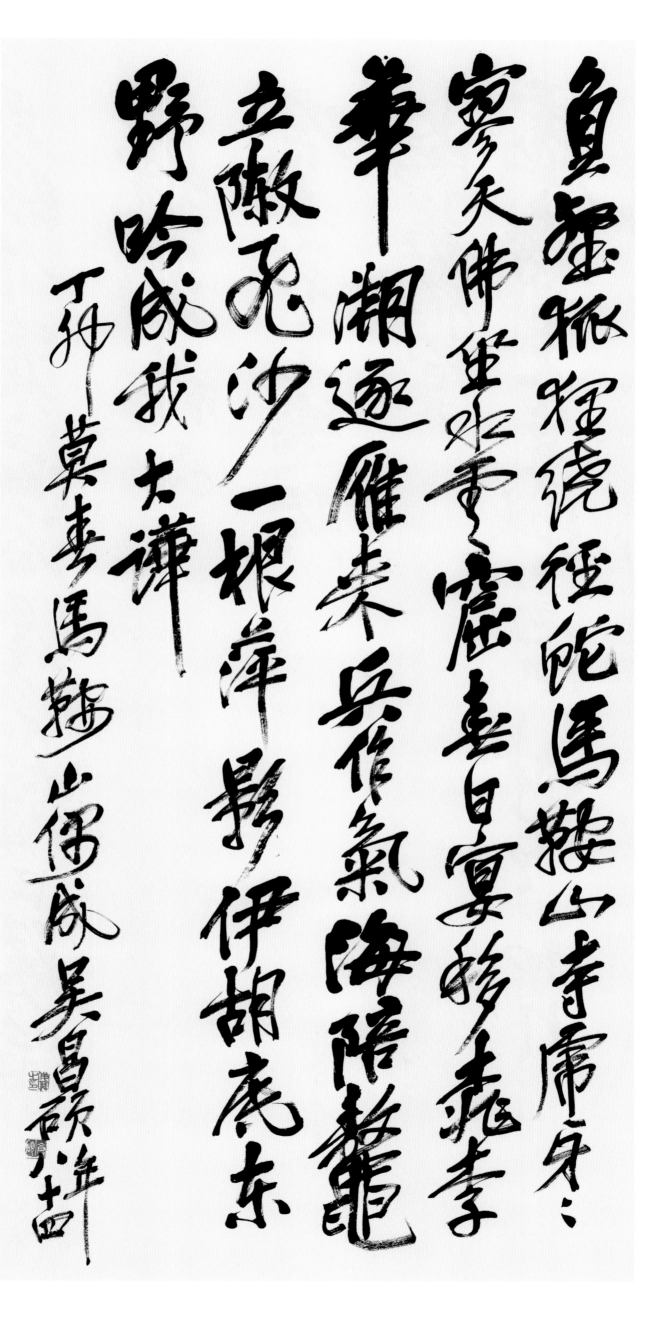

行書《馬鞍山偶成》條幅

紙本　縱一三五釐米　橫六七釐米　一九二七年

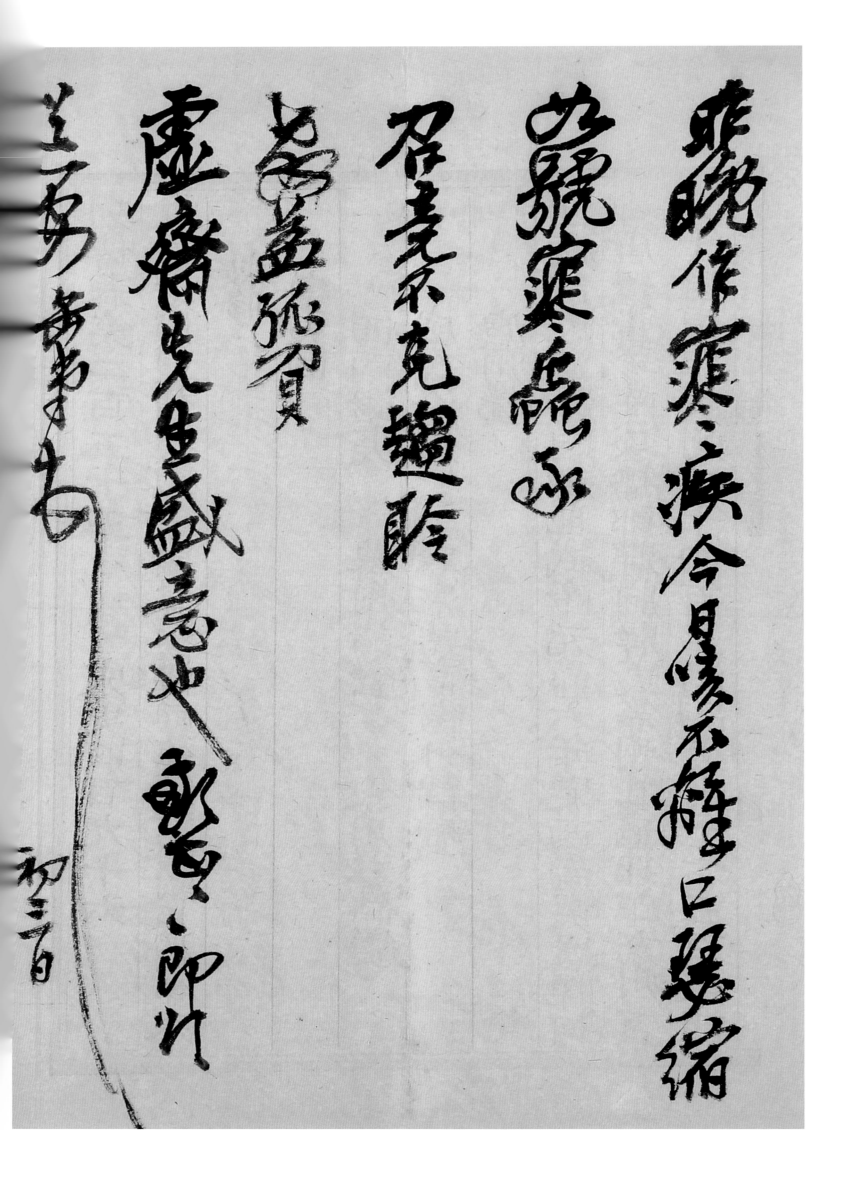

致龐元濟書

紙本
縱二六釐米
橫一七釐米
年代不詳